米原 有二 Yonehara Yuji ——— 文字　　堀 道廣 Hori Michihiro ——— 插畫　　林詠純 ——— 譯

京都職人誌

採訪超過25種京都傳統工藝，傾聽器物背後的職人故事

浮世絵

西陣織、京友禅、京焼といった伝統工芸は、京都幻想に欠かせない重要ファクター。
1200年の都を支える職人世界は、とんでもエピソードの宝庫なのだ。

LISTEN TO THE BLUES OF ARTISAN IN KYOTO

成為工房風景的一部分

我還清楚記得第一位採訪的職人。

這位職人的工作，是生產製作西陣織時不可或缺的小工具。他在初次見面的那天就對我說「我差不多想要退休了，但是不行吶。」如果是在公司上班，他早就過了退休的年紀，視力變差了，手也不聽使喚。但是這位職人既沒有繼承者，也沒有同業，只能獨自一人撐起日本國內的需求。

我心想「這不是非得趁現在瞪大眼睛，仔細看他工作才行嗎？」便開始時常拜訪那間工房，而這也成為我開始採訪工藝與職人的契機。採訪，這麼說聽起來好像很了不起，但其實我當時才剛辭去報社的工作，對於撰寫報導也沒什麼頭緒，在工房裡的時候，幾乎都只是在一旁呆呆地看著職人工作的樣子。我為了盡可能不打擾職人工作，而把自己當成工房風景的一部分，一個勁兒地把職人的牢騷與小動作記錄下來。

那位職人就在我「客人以上，採訪未滿」的日子裡，告訴我許多事情。譬如京都的傳統產業幾乎都是分工化的，大多數的工房都專精到只供給業界內的需求，所以也不會掛上招牌。那邊的轉角就住著一位技術很好的染線職人。我遵循他的介紹去拜訪其他職人，花上一陣子在那裡化為工房的風景，而後繼續往下一個職人的工房去。不知不覺間，我已經走訪了一連串的職人。

或許是因為我不寫報導、去找他們時也不帶相機吧，這些平常不太願意接受報章雜誌採訪的職人，似乎能對我敞開心房。他們告訴我許多事情，譬如當學徒時的軼事、珍惜使用

的工具，甚至還有養育孩子的難處。他們總是對我說「這件事我以前從來沒有跟別人說過呐。」

多數職人過著「職住一體」的生活，所以工房也是自家。職人在把莊嚴的佛具裝飾得金碧輝煌時，可以聽到孩子在隔壁房間嬉戲的聲音，太太則在廚房準備晚餐。這樣的環境不禁讓人感到溫馨。職人讓我看他的工作，也讓我看見他的生活。而我想看的，也不是他們身穿工作服的「職人派頭」，而是平常戴著喜愛的鴨舌帽、穿著愛用的運動衫的樣子。

當我因為職人間的引薦而煩惱的時候，就會翻閱電話簿。京都電話簿的職業分類中，確實載明著「蒔繪」、「念珠製造」與「蒸氣燙熨」等項目。「絲織品」的欄位翻了好幾頁也翻不完，讓我實實在在地感受到京都手工藝的厚度，甚至開始擔心不知道什麼時候才採訪得完。

這樣的日子過了大約十年，我依然靠著職人之間的串聯與翻閱電話簿認識新的職人。但和以前不同的是，我會對職人提出各式各樣的問題，也必須寫出報導。雖然半吊子的知識讓我在採訪時不再那麼緊張，但能夠心無旁鶩地聆聽刨刀聲的時間也減少了。回過頭來看，職人允許我成為工房風景的那段時間，是多麼地奢侈啊！

職人態度冷淡是因為他們怕生，沉默寡言是因為他們透過指尖記住的工作，很難用言語說明。他們其實有著比別人多一倍的親切，也充滿人情味。在面對工作時，也對承襲自師傅的手藝有著超乎想像的驕傲。

希望大家可以透過在本書中登場的這些京都職人的歡笑與淚水，還有因為他們的作風而感到吃驚的我，體會到存在於現代京都的傳統技藝。

打造整座京都的職人技藝

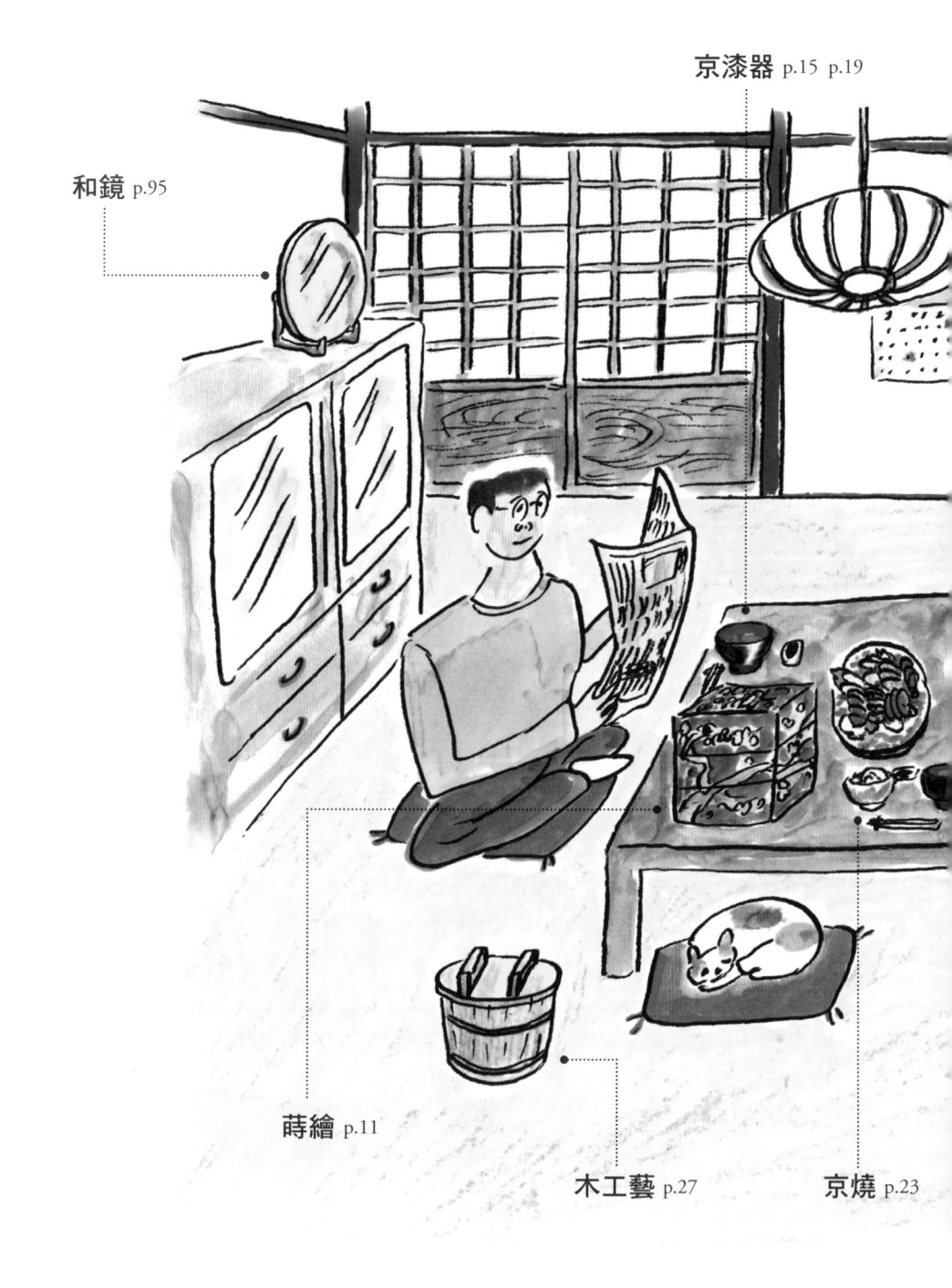

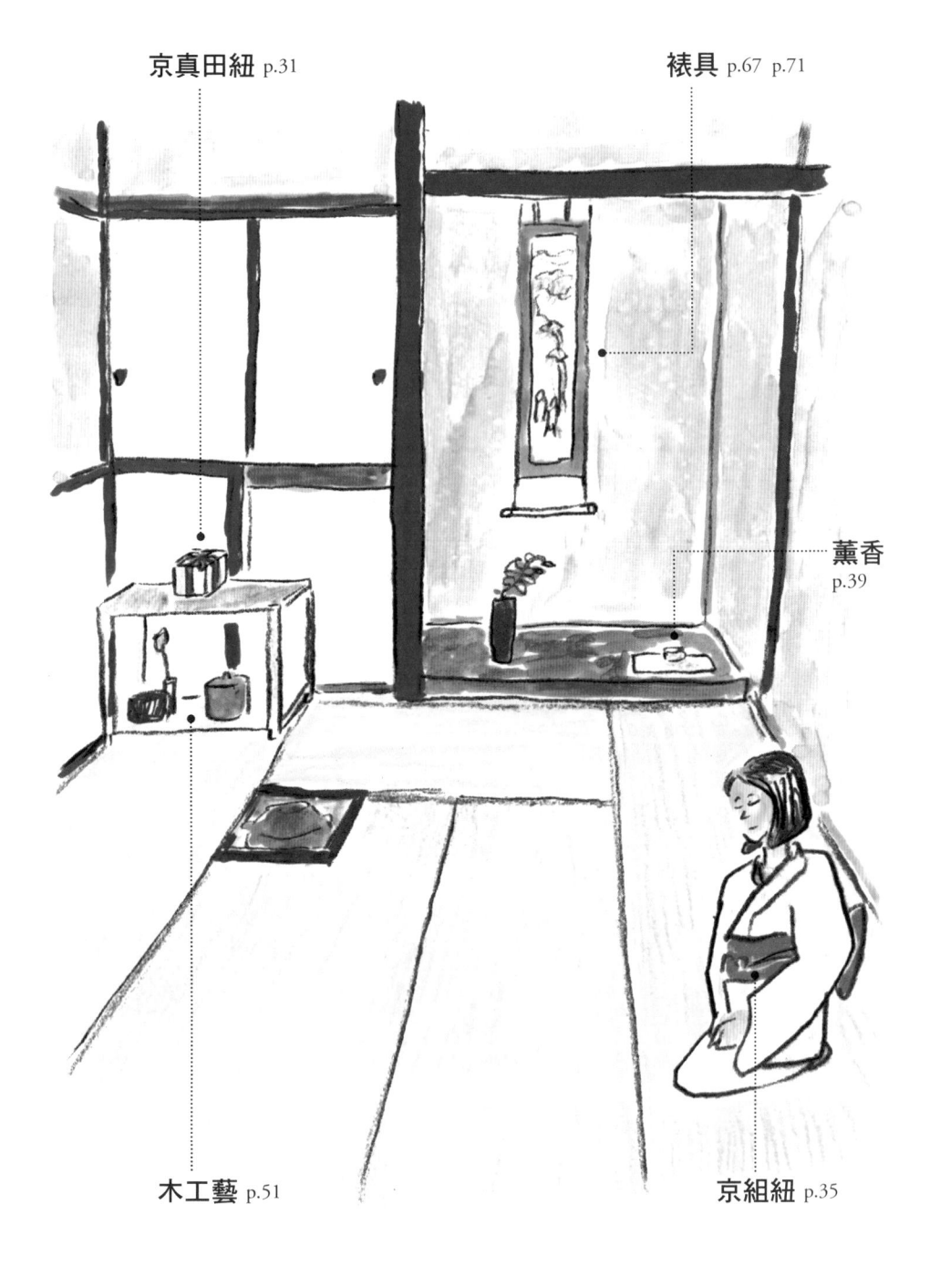

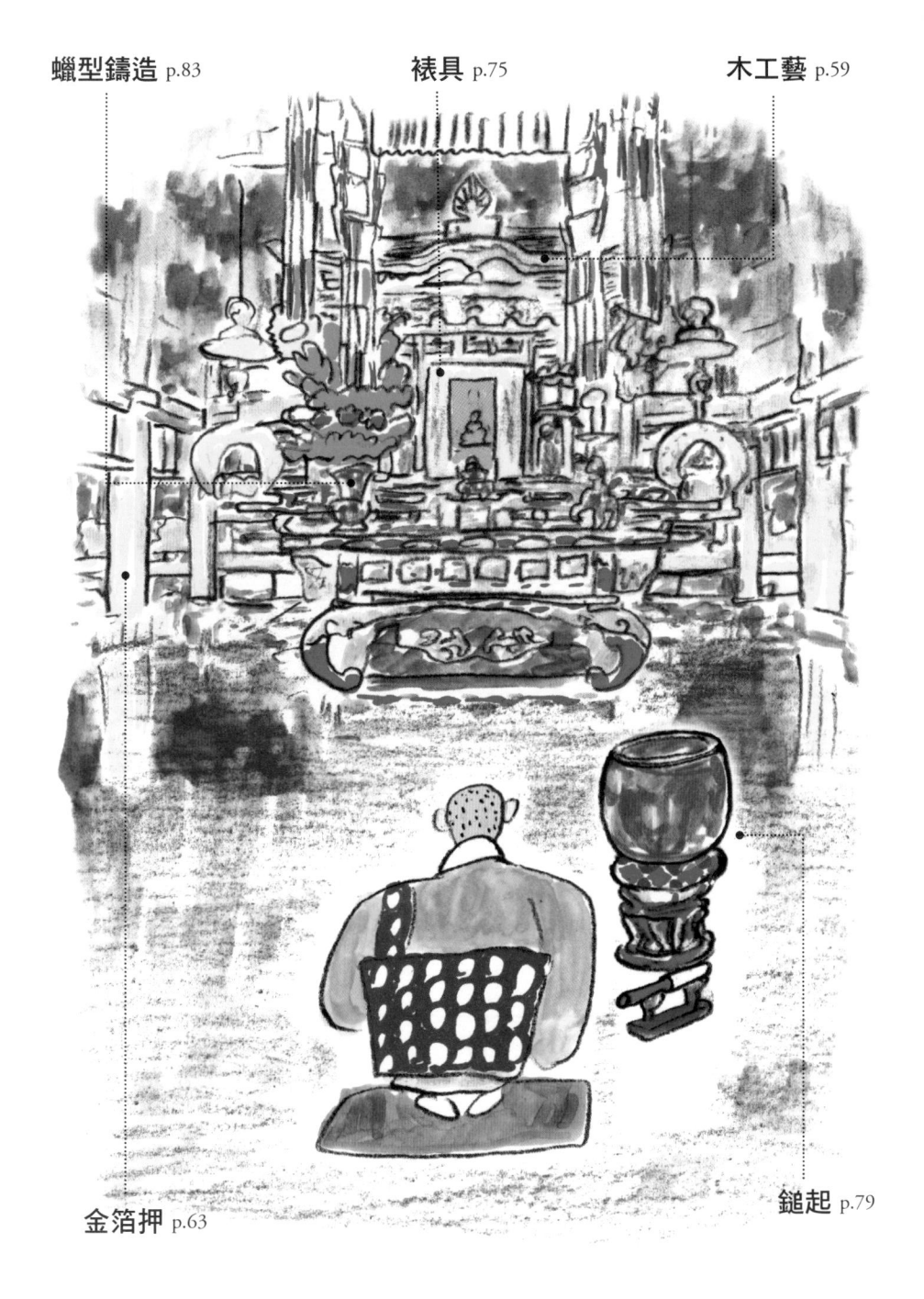

石工藝 p.87　　京友禪 p.107 p.111 p.115　　京瓦 p.91

京鹿子絞染 p.119

足袋 p.103　　西陣織 p.123 p.127

京都職人誌　目次

第一章

生活

蒔繪師

蒔繪

蒔繪是漆器工藝中具代表性的裝飾技法。蒔繪師將金銀粉撒在漆器上,搭配多種技法描繪出紋樣,表現方式相當豐富。可說是由日本人孕育而出的日本獨特工藝。

繪筆是熱熱鬧鬧的動物園地

蒔繪師的工具箱裡，裝入了百種靈魂。

漆適用的材料廣泛，因此被稱為天然的萬用塗料，但為了表現出像蒔繪那樣細緻的設計，在作業環境與使用上還是必須仔細小心。而歷代的蒔繪師就藉助了許多動物的力量克服了這點。

蒔繪師使用的根朱筆（※1），用的就是棲息在木造船船底的野鼠背部或腋下的毛。「非得用船底的老鼠不可嗎？」蒔繪師聽到我這麼問，不只搖頭，還補了一句更加吊胃口的話：「住在穀倉的老鼠，毛質也相當不錯喔！」

木造船指的是運送穀物的船，因此棲息在船底的野鼠，有米粒可以飽餐，養分直達毛梢。穀倉也是同樣的道理。而且棲息在船底與穀倉的野鼠不需要在野外奔波，毛梢能夠不受磨損、完整地保留下來。尤其背部與腋下的毛保留得更是完好。

原來如此迷信般的傳說，竟然有著這麼合理的原因。棲息在家中的老鼠不行，腹部的毛也不行。棲息於小艇的老鼠，也無法做成出色的筆。

蒔繪師除了老鼠之外，也會使用馬、狸貓、貓、松鼠、鼬鼠等動物的毛。這些動物都是前人嚴格挑選出來的成員。蓬鬆柔軟又整齊的貓毛，能製成畫筆或刷毛。而將撒在漆面上的金粉掃在一起的毛棒（※2），使用的竟然是鼯鼠的毛。

每當蒔繪師從工具箱裡取出一樣工具，關於動物的話匣子就會開啟。

「你猜這是什麼毛呢？」

（※1）根朱筆……描繪蒔繪精細圖樣的繪筆。野鼠的毛質偏硬，無論用來描繪筆直的線條，還是流暢的曲線都很適合。在捕捉野鼠變得愈來愈困難，但對從前的水手而言據說是很好的副業。

（※2）毛棒……將金粉掃在一起的稱為「飾粉毛棒」（あしらい毛棒），而掃去

12

諸如此類我幾乎都猜不中的謎題，就這樣沒完沒了地持續下去。

這些工具幾乎都用了好幾百年，也讓我感到吃驚。

「找到野鼠之前，當然也試過很多動物，像是猴子啦、山羊啦⋯⋯對了，這裡也有山羊筆。」

蔣繪師說完，就慢悠悠地從工具箱裡將山羊筆拿出來。

這時候，我漸漸開始覺得，蔣繪真是急死人了⋯⋯

以動物為材料製作的工具不只有繪筆和刷毛。空氣中飛舞的塵埃是蔣繪師的大敵，不管再怎麼小心，都會緊緊附著在剛塗好的漆上。輕巧挑去灰塵的工序稱為「節上」，而這時使用的工具則取自鶴或天鵝的羽軸。

「鴿子的不行嗎？麻雀呢？用了麻雀的羽軸會怎麼樣呢？」

和老鼠的時候一樣，徒勞無功的問答又再度重複。

為什麼蔣繪師想要的都是難以取得的材料？鶴和天鵝現在都是保育類動物，取得牠們的羽軸幾乎成為不可能的任務。

「以前沒有試過的動物，說不定出乎意料地好用喔。」某天我對蔣繪師這麼說。

「考慮到將來，我也總是在尋找替代品，就連化學纖維什麼的都試過了呢。但是職人的工具都是以前的人經過各式各樣的嘗試才找到的材料。雖然有還算可以的替代品，但要完全取代是不可能的，絕對不可能。」他對前人累積下來的成果有著絕對的信賴。

然而現在無論是木造船、穀倉還是野鼠，不都很難找到了嗎？聽說某間工房的職人還結伴去獵鼯鼠，由此可知現在蔣繪業界對鼯鼠有多麼渴求。

作業中附著的塵埃雜質的則稱為「拂塵毛棒」（払い毛棒）。彈性佳、長度長、毛梢蓬鬆的毛最適合，除了鼯鼠毛之外，也會使用馬毛。

如果想要了解蒔繪，或許得先從動物開始。我離開工房之後，不管三七二十一就跳上了一台開往京都市立動物園的公車。

塗 師 ①

京漆器

隨著京料理與茶湯文化一同發展的京漆器，製作過程以分工方式進行。除了上漆之外，還有將木材加工成木碗或木箱的木胚製作、螺鈿或蒔繪等裝飾工序，每項作業都分別由各自的專業職人負責。

用海女的頭髮來塗！

「燙過的頭髮果然還是不行啊！」

我完全沒有料到採訪塗師（※1）的時候會發展出這樣的話題。塗師對茫然失語的我又補了一擊：「不過，染過的頭髮應該也不行吧。」

我投降了。突然從塗師口中冒出的頭髮話題，有著難以抗拒的魅力。其實這天，我原本打算請他談談漆的乾燥時間的。

上漆用的刷毛是以人類的頭髮製作，而柔軟且彈性適中的人髮，最適合用來刷塗有黏性的漆。所以燙過受損的髮質，不適合製作上漆用的刷毛。當然，染髮也是禁忌。

原本沉默寡言的塗師，一說起髮質，就突然變得健談起來。

「最棒的就是海女的頭髮了！」

因為平常吹著海風的女性頭髮，會適度地脫去油脂，與漆擁有超凡的相容性，而且她們幾乎每天都吃藻類，能讓頭髮更加柔韌。等等，這該不會是真的吧？

一問之下，才聽說塗師之間也從很久之前就開始懷疑「海女的髮質真的最適合嗎？」這應該不會只是刷毛師（※2）的片面之詞吧？

但後來，塗師們親身經歷了一件事情。

戰後的生活逐漸變得寬裕，正是女性的裝扮變得花俏的時候，海女們當然也會想要打扮。刷毛師看見海邊城鎮送來燙過的頭髮相當沮喪，塗師也因為塗起來不

（※1）塗師……漆器工藝大致可分為木胎（原型）、上漆、裝飾三道主要工序。塗師的上漆技巧當然不用說，而對於漆器的光澤與變這點，他們自由操控的技巧更是令人拍案叫絕。而且神奇的是，誰也沒有對漆過敏。

（※2）刷毛師……刷毛分成很多種，這裡專指製作漆刷毛的職人。以前在漆器的產地必定有幾間刷毛師的工房，但現在刷毛

順手而心煩意亂。

後來經過刷毛師的努力，好不容易從中國進口了優質的頭髮，塗師也才體會到

「原來以前的傳說不假」。靠著中國產的進口人髮，因經濟成長期而亂成一團的日

本漆器業界，可說是名符其實地脫離了「千鈞一髮」的危機。

自從刷毛得仰賴海外進口之後，塗師已經不能再挑三揀四地說什麼海女的頭髮

比較好之類的了。現在不燙不染、過著傳統的飲食生活，還住在海邊的女性的頭

髮，即使放眼全世界都相當寶貴。

「所以我們這個世代的塗師，對刷毛也特別珍惜呀！」

年齡差不多可以當我祖父的塗師，給我看他從祖父那裡繼承來的漆刷毛。不知

道是不是因為剛才還在使用的關係，看起來大約有數百根的毛束又黑又亮，就像

用梳子梳過一樣整齊筆直。

既然是頭髮，當然要使用洗髮精保養。一開始先用力搓洗，再逐漸變成輕輕搓

揉，花的時間大概比洗自己的頭髮還要久吧。髮束用兩片檜木薄板夾住，如果髮

梢磨損，就像削鉛筆一樣把木板削掉，露出新的刷毛使用。「看著新的刷毛逐漸

吃進漆，真是說不出的爽快！」塗師看起來很開心地說道。

我心想，這個人真的喜歡這項工作啊！不對，他喜歡的應該是漆刷毛，或者是

海女的頭髮。

採訪的時間大幅超出預期，頭髮的話題說著說著，太陽就下山了，結果我們完

全沒有聊到漆的事情。這位塗師雖然很怪，但是聽得津津有味的我，或許也不太

毛師瀕臨絕跡，人數
比海女還稀少。

正常吧？

不過我還留有一點疑問——刷毛師為什麼不試試看歐美人的金髮呢？這個問題問塗師也不知道。總不會是因為覺得金髮的氣氛不對吧？

下次我要去刷毛師的工房，問問他這個問題。

塗師 ②

京漆器

過去在京都周邊地區能夠採集到高品質的漆，而這些漆充分供應給住在京都市內的塗師，這段淵源遂成為京都漆器工藝發展的主因。京都府福知山市周邊與福井縣、兵庫縣、岡山縣等都是漆的主要產地，但這幾個產地都因為割漆職人遽減而逐漸衰退。現在的主要產地是岩手縣二戶市的淨法寺町，當地採集的淨法寺漆佔了國內生產量的七成以上，用於最高級的漆器。

不能有灰塵，絕對不能！

首先要跟大家說，千萬不要突然去拜訪塗師。

我剛開始採訪傳統工藝的時候，曾經因為碰巧路過以前採訪過的塗師工房，想說去打聲招呼也好，於是沒有事先聯絡就登門造訪。

我心想這位塗師是個溫和親切的人，一派輕鬆地前去打招呼。但是在玄關迎接我的塗師太太臉上的表情和上次見面時不同，明顯感到困擾。太太回工房請塗師過來的時候，我聽到房裡傳來怒吼：

「他要來也先打個電話吧！在塗到一半的時候給我跑來，哎，真受不了！」

漆藉由吸收空氣中的水分乾燥（硬化）。冬天的空氣濕度較低，乾燥的時間會變長，但夏天濕度高，漆一塗上去就開始乾燥了。雖然可以利用密室（※1）或燒漆（※2）稍加調整乾燥的時間，但對於需要一再重複上漆與乾燥步驟的塗師而言，判斷天氣變化與漆受影響的時間，是最重要的事情。

所以在梅雨季快到的時候，塗師會變得愈來愈緊張。就連熟練的塗師也會因為過高的溼度而抓不到感覺，夏天更是讓職人欲哭無淚的季節。附帶一提，我拜訪的時候是七月。這時期的溫度與濕度隨著祇園囃子（※3）愈漸高昂的鼓樂而上升，塗師的焦慮也達到頂點。現在回想起來真的是錯得離譜，我竟然以為塗師會

（※1）密室……幫助漆乾燥的密閉房間或盒子。密室的條件大約控制在漆容易硬化的溫度25℃、溼度80％。塗師配合天氣調整密室的溫溼度，決定完成的時期。也稱為漆風呂。

（※2）燒漆……將漆加熱到100℃以上，減弱酵素的作用並延緩硬化的傳統技

歡迎突然造訪的自己。我呆站在那裡，不知道自己為什麼會被罵，塗師或許覺得

把茫然的我直接趕回去也有點可憐，還是走出來、在玄關陪我稍微寒暄一下。

過了一陣子之後，我才知道自己的突然拜訪對塗師的工作帶來多大的影響。塗

師陪我寒暄的時候，漆大概也乾了，那個部分又得重塗了吧？都這麼大一個人了

還被罵這點雖然難受，但一想到塗師因為我的關係而做了白工，心情也是說不出

的沉重。

在此換個話題，我至今為止拜訪過許多領域的職人，而塗師的工房絕對是數一

數二乾淨的。不過，希望大家知道，他們其實並不是因為喜歡才每天努力打掃的。

有在做模型的人應該很快就懂了，塗料如果在乾燥的過程中沾上灰塵，是一件

很不妙的事情。上漆也一樣。塗師身為日本最古老的塗繪者，他們已經透過漫長

的歷史經驗了解到，整理工房是防止灰塵附著最好的方法。

至於我，則是在聽到這句塗師之間流傳的比喻時，才知道他們有多麼討厭灰塵。

「在滿月之夜乘船出海，靠著月光上漆是最棒的。」

我原本以為這只是塗師之間的玩笑話。但塗師說這句話的時候，不僅眼底沒有

笑意，表情甚至還流露出遺憾，彷彿就像在後悔「我怎麼把工房設在離海這麼遠

的京都」一樣。如果去到汪洋大海，確實連一粒灰塵也不會有吧？由此可知灰塵

的存在對塗師來說是多麼大的煩惱，甚至讓他們有了如此不切實際的夢想。

另外，雖然有點煩人，但在此希望大家再記住一件事情，那就是塗師無法容忍

花粉症。

法。上漆時使用的漆當中，會混入少量比例的加熱漆。有時也會使用「把漆殺掉」來形容。

（※3）譯註：京都每年七月會展開，為期一個月的祇園祭，祇園囃子便是祭典中演奏的鼓樂。

杉樹與檜樹的花粉長年困擾著我，但因為花粉症而被罵，我這輩子就只有這麼一次。在採訪塗師的時候，無論我再怎麼忍耐都還是會忍不住打噴嚏，或許連唾沫都噴了出來。每當灰塵隨著噴嚏揚起時，塗師就會斜眼瞪我。採訪已經進行不下去了，因為要求參觀塗師工作的本人，正在妨礙他工作。

事前聯絡不能偷懶、花粉症的時期盡量不要上門。

我就在被罵、消沉又大出洋相當中，漸漸學乖了。

拜訪塗師工房時，抱著醜態百出的決心恰恰好。

京燒職人

京燒

京都製作的陶瓷器的統稱。由於製作時運用到陶藝技法與材料各不相同，所以每位陶工都有不同的風格。過去陶窯遍布京都市內各地，種類包括粟田燒（三條粟田口）、修學院燒、音羽燒、御室燒、御菩薩燒（※1）、岩倉燒、紫野燒等等，現在則集中於清水燒團地（山科區）、炭山（宇治市）等地，形成主要的產地。

窯場經濟學

陶工真的會摔毀失敗的作品嗎？譬如拿著失敗的作品高高舉起，一副說著「這什麼爛東西！」的樣子，往後院之類的地方用力一砸……

這天，京燒職人帶我參觀的就是工房後方。

「這些正好剛從窯裡拿出來。」

剛出窯的陶器大約有三十件吧。這些排列整齊的茶杯、茶碗，彷彿還保留著些許熱氣。

我靠近仔細一看，注意到幾個瑕疵品，有些稍有損傷，有些色彩不均勻。京燒職人皺起了眉頭，他也早就發現這些損失。我戰戰兢兢地提出開頭的問題，結果京燒職人一臉驚訝地回答：

「誰會做這麼浪費的事情啊！這個是自家用，這個可以在下次陶器祭（※2）的時候拿來賣。不過我老婆也叫我不要帶太多回家，因為家裡的餐具已經多到可以開店了。」

出乎意料的回答讓我的表情放鬆下來，害怕成果正是失敗的原因。

「燒成的時候，顏料果然還是會產生變化吧。因為窯的溫度、燒製的時間和在窯中擺放的位置，都會改變顏料融化的程度。同一座窯一次燒二、三十個，燒出幾個不行的成品也是沒法度的事情吶。」

京燒之絕妙就在於顏料的調配。因為京燒的花紋主要仿照仁清（※3）與乾山

（※1）御菩薩燒……位於現在的深泥池周邊的陶瓷器產地。

（※2）陶器祭……每年夏天舉行的京燒及清水燒的祭典。五條坂周邊的窯場與零售店會參與設攤，以破盤價販賣陶瓷器。

（※3）野野村仁清……江戶時代前期的陶工。在仁和寺門前開窯的御室燒始祖。

（※4）尾形乾山……寫本……江戶中期的陶工。其兄是著名的畫家尾形光琳。

（※5）寫本……京都職人以歷代陶工的作品為寫本，參考其設計與風格。

（※6）彩繪師（繪付師）……京燒一般由轆轤師、釉下彩師（下繪付師）、釉上彩師（上繪付師）這三種職人分工製作。

24

（※4）等先人的寫本（※5）繪製，所以色彩比花紋本身更能展現職人的個性。不管哪個時代，彩繪師（※6）都拚了命地想要調出獨一無二的色彩，爭相向世人展現獨創性。

「這個是會變成綠色的孔雀石（※7），這個是青花瓷用的吳須（※8），這邊則是會變成紅色顏料的紅殼（※9）。顏料幾乎都是天然礦物，因此質地並不均勻。

雖然我們會放進研缽裡搗碎混和，不過啊，彩色顏料要加熱才會發色，從粉末狀態很難判斷成品的色澤。嘗試新色的時候更是如此吶。」

這就是所謂的挑戰多少會帶來犧牲嗎？只不過經過轆轤、釉下彩、釉上彩等步驟製作出的作品，卻在最後一步燒製失敗，也未免太可惜了。材料費也不是開玩笑的吧？

「顏料花不了多少錢，所以就算了。雖然花的工夫確實可惜，不過，在錢方面沒辦法算了的，就是黃金了。對，就是黃金。」

顏料的品質會隨著產地與採集年代而改變，燒製出來的成品也不會有太大變化。

但黃金的行情與全球經濟連動，金價飆漲的時候，僅僅一次失敗，就會使工房的財務遭受嚴重打擊。

譬如京燒的得意技術——金襴手（※10），這是在彩繪之上施加金箔或金泥裝飾的技法，在京燒當中也屬於最為華麗的。而金襴手需要相當大量的黃金，一旦成功就能獲得極高的評價，但失敗的風險也很高。

各製程的職人有各自獨立，在個別的工房各自獨立作業；有些則受雇於窯場，所有製程的職人都在同個工房作業。這次採訪的對象是京燒職人（窯場、轆轤師），因此文中的彩繪師是受雇於窯場的專職繪師。

（※7）孔雀石……英文名稱是「Malachite」。切面鮮豔的綠色就像孔雀的羽毛，因而得名。除了磨成粉末製成顏料之外，也能用來製作飾品。

（※8）吳須……青花瓷使用的藍色顏料，成分包含鈷、錳、鎳、鐵等等。名稱源自於中國的產地。

（※9）紅殼……一種紅色的顏料，主要用來製作赤繪。其主成分是氧化鐵，過去多半從孟加拉進口，因此日文名稱（Bengala）取自孟加拉拉的諧音

「黃金的價格在這幾年更是漲得過分呐。我年輕的時候，金價可比現在便宜多了。我有時候會想，要是那個時候大量進貨，現在搞不好就可以大賺一筆了。這樣的話啊，這座工房說不定就是棟大樓了呢！」

京燒職人說這段話的時候，表情雖然帶著笑，但笑意卻沒有進到眼底。

「景氣不好的時候，街上到處都能看到『高價收購黃金』的看板不是嗎？那個看板一掛出來，我們就慘囉。因為這代表市場上流通的黃金已經不夠了。還有同業會訂閱《日本經濟新聞》的報紙，就是為了看財經新聞和金價行情呐。」

京燒的製作現場與世界經濟密切相關。甚至還有京燒職人因為對買進黃金太過惶恐，最後成了經濟通。

這天以後，我只要造訪京燒工房，就能一眼看見失敗的金襴手。

（※10）金襴手……施以金彩的彩繪瓷器，受中國明朝的風格影響而發展出來的。

木桶職人

木桶

使用以竹子或金屬製成的箍，將長方形的木板束緊製成，因此木桶也稱為箍物。在擁有多樣技法的京都木工當中，屬於特殊的存在。戰前光是京都就有大約二百家的木桶店，但現在只剩下少數幾家。

木桶會叫喔！

木桶屬生活用品，譬如浴桶、飯台、飯櫃（※1）等等，從極力避免裝飾的外形就能明白，這些都是因應日本人的生活所孕育而出的道具。

但現代的生活中，幾乎沒有實際端詳木桶的機會。我以前還聽過朋友信口開河地說：「木桶應該是把木頭挖空做成的吧？」我雖然心裡覺得不太對，但就連我也無法說明木桶的構造。由此可知我們對於木桶有多麼地不了解。

「簡單來說呢，木桶就是把裁切（※2）後的細長木材排成圓筒狀，然後再安上底板，用箍束緊以保持強度。」

木桶的材料是諸如羅漢松或日本花柏等的針葉樹，側面的部分稱為「側板」。

木桶職人用刨刀刨削著以柴刀劈成長方形的木材，作業過程仿佛就像是在製作魚板用的木板。

我把目光轉向堆在工房角落的木材，發現木板表面似乎寫著潦草的字。

「『う』是太薄、『く』是有些腐爛的部分。為了避免混進沒有瑕疵的木材裡，所以就先挑出來了。」

即使是相同的產地與樹種，不同部位的木材，還是會有截然不同的性質。製作木桶時必須盡可能地把性質相近的木材組合在一起，否則無法充分發揮功能。

「師父告訴我們，『使用木材要珍惜，但是也要大氣』。不浪費木材雖然很重要，但是乾脆地做出判斷、放棄不好的部分也是很重要的。我當然也會覺得可惜啦，

（※1）譯註：飯台為拌醋飯用的圓扁型木桶；飯櫃則是裝飯用的小型木桶。

（※2）裁切（小割り）……將木材切成小塊。

28

但這也沒法度吶。」

這時差不多該來問問最關鍵的問題了。木桶的結構明明只是將木板組合在一起，為什麼不會漏水呢？

「樹木不是會從土裡把水吸上來嗎？樹幹的結構說起來就像一束吸管，如果組合起來的吸管全都朝著同一個方向，水就只能往這個方向流，當然就不會滲出去啦。如果有些部分方向不一致，那邊就會漏水喔。」

「嗯，總之你就看看底是怎麼安上的吧！」木桶職人說完之後，就用雙腳腳底夾住圓形的木板固定，雙手拿著金屬棒開始在木板邊緣滾來滾去。這時木桶還只有木板排成的圓筒形桶身，接下來才要安上底板，但桶身與底板的直徑幾乎相同。

「不同喔，底板還稍微大一點點。原本應該裝不進去的，為了硬擠進去，得先殺木頭（※3）才行吶。」

木材受到擠壓就會凹陷。木桶職人使用金屬製的「殺木棒」對木板施加壓力，讓木板往內側凹，直徑就會稍微變小。殺木頭的時候最重要的就是力道控制。只要纖維不被切斷，木材就能在吸收水分之後恢復原本的大小，提高完成之後的強度，而且也不會失去木材獨特的吸水性。「殺木頭」這個形容聽起來很驚悚，其實只是讓木頭暫時昏厥而已。木桶職人用殺木棒在木板側面滾過一圈之後，從外觀也明顯看得出來小一圈。

「把像這樣安上底板的木桶『唰』地泡進熱水裡，木桶就會發出『吱──』的叫聲喔。不知道是吸收水分的聲音，還是排出空氣的聲音，總之就是會『吱──』『吱──』地叫出聲來喔。」

木桶安上底板之前的狀態。排列成圓筒形的木板間都是空隙。站得很不穩。有時候，這邊才剛排好，那邊就倒下來。

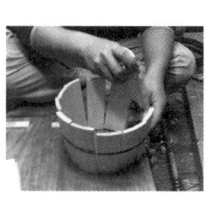

（※3）殺木頭（木殺し）……一種使用在各種工藝上的傳統木工技法。以金屬棒或鎚子對木材施加壓力，使其凹陷。

木桶職人似乎覺得很有趣，數度捲起舌頭發出「吱——」的聲音。

木桶之所以使用的徑切（※4）木材製作，最大的原因就在於吸濕性。木紋筆直

通過的徑切木材，纖維未遭破壞，無論使用多久都能持續呼吸。飯台之所以能夠

發揮吸收米飯多餘水分的重要功能，就是因為這個緣故。至於形狀相似的木樽，

則使用弦切的木材製作。木樽是貯藏醋或酒的容器，要是把水分都吸收走的話可

就糟了。即使是相同的木材，加工方式不同，發揮的作用也大相逕庭。

木桶職人的工作會隨著四季改變製程。礙於木材吸收到空氣中的濕氣就會膨

脹，使得尺寸改變，因此他們會依季節進行不同的作業，春夏做前置準備，秋冬

組裝。木桶職人會在溼度高的梅雨季之前切割原木，堆放於戶外。因為盛夏的日

曬雨淋能夠去除樹脂，使木材變得乾燥清爽。到了秋天，就是收成竹子的季節

（※5）。竹子是箍木桶的材料，木桶職人使用秋季柔韌、斷面整齊的竹子束緊木

板，接著在隆冬的乾燥空氣中將底板安上，為木桶的製作收尾。依循季節製作的

木桶一整年都堅固耐用，能夠長年堅守崗位。

「料理店之類的現在也多半在年初下訂，年底交貨。雖然製作期很長，但是他們

知道，這樣才能做出好的木桶。」

我走出工房，春雨正綿綿落下。不知道堆在屋簷下的木材還好嗎？我試著側耳

傾聽，說不定它們正悄悄地發出「吱——」的叫聲呢！

（※4）編註：與年輪呈垂直方向的裁切方式稱為徑切（柾目）；切面呈直條紋與年輪呈平行方向裁切的則稱為弦切（板目），切面呈波紋。

（※5）竹子的季節……使用於工藝的竹材從秋天開始伐竹收成。

真田紐師

京真田紐

真田紐是一種堅固、彈性低的紐繩，自古以來都是庶民廣泛使用的生活用具。戰國時代作為裝飾刀鞘的下緒使用。茶道開始盛行後，更成為茶道具不可缺少的重要配件。

紐繩的秘密

收納茶道具的木盒都會綁上一條細繩，當我知道那條紐繩其實是由經線與緯線織成的時候非常驚訝。據說有一個說法稱這種紐繩為「世界上最窄的織品」。所以我從很早以前就決定，如果有機會採訪真田紐師，就要對製作工序打破砂鍋問到底。

「製作過程就只有用草木染線、整經（※1），再一口氣織好而已。真田紐本來就是從農閒時期的副業發展起來的，製作方法本身很單純，而且因為結構原始，全世界自古以來都有在織類似的紐繩。」

如此說來，工房的作業空間確實不怎麼寬敞，也沒有看見什麼奇特的工具。真田紐師就坐在大約只有肩膀寬度的小巧織布機前，以喀啦、喀啦的明快節奏，織著絲絹或木綿。我原本滿懷期待，心想真田紐那麼細，工序一定相當複雜，工房裡也一定有很多不可思議的工具吧？所以有點期待落空的感覺。儘管都是織品，但真田紐與製造系統奇特複雜的西陣織截然不同。

真田紐似乎是個樸素的工藝啊。我在心底的備忘錄寫下了這樣的第一印象，但真田紐師突然用一句話挑起了我的興趣。

「不過呢，真田紐中藏著秘密喔！」

我忍不住靠過去，真田紐師繼續說道⋯

「真田紐的樣式其實是有意義的。使用真田紐的人，挑選時看的不只是花紋的設

（※1）整經⋯⋯編織品的前置作業，準備好所需長度與數量的經線。像西陣織那樣製造規模大、工序複雜的領域，會在分工後由專門職人負責整經，但真田紐師就連這項準備工作也必須自己來。

真田紐的色彩與花紋可以組合出無數的變化。茶道各流派的家元（家主）與茶人，都各自擁有獨特的樣式，而特定樣式就只有特定的人才能使用。

「譬如表千家的家元用的是黃色素色的真田紐；武者小路千家則代代都使用深藍色底、兩側邊緣褐色的真田紐。這種真田紐用我們的行話來說，就是『約束紐』。約束紐不但從線的染法到織法都必須保密，更嚴格禁止賣給本人以外的人。」

「約束紐」又稱為「習慣紐」，也適用於茶道具的製作者與寺院神社。真田紐師會將約束紐的樣式貼在樣品簿上，嚴加保管。假設「約束紐」外流到本人以外的人手上，綁著這條紐繩的木盒中收納的茶器即使是贗品，也有可能被視為家元的所有物。因為真田紐具有證明茶器擁有者的功用，所以管理樣式對真田紐師而言，就和織真田紐同樣重要。不，甚至更重要。

「現在透過媒體就能知道家元的真田紐樣式了。不然像這樣把樣品簿給外人看，在以前可是想都沒想過的事情。不過說是這樣說啦，真田紐也不是光看顏色與花紋就模仿得來的。（※2）」

大家如果有機會拜訪真田紐師的工房，一定要試試看。當你想要的花紋與顏色，與某個流派家元的真田紐完全相同，真田紐師肯定會這樣回答……

「那個雖然也不錯，不過再稍微深一點的黃色比較適合你吧？」

整句話雖然聽起來委婉，卻清楚展現出否定的態度。這就是京都。

「不過呢，秘密還不只一個。」

竟然還有！但是跟我說這麼多秘密真的好嗎？

（※2）光看花紋與顏色也無法模仿……就算是黃色，也能利用染料調出無限種濃淡變化。或者也可以在內部織進表面看不見的「藏線」。附帶一提，除了某人的「約束紐」之外，可以自由挑選喜歡的樣式購買，也能訂製自己專屬的獨創真田紐。

「真田紐的特定綁法，也能證明擁有者喔。」

真田紐綁住木盒的方法有好幾種，譬如「四方右掛」或是「四方左掛」等等，擁有的茶器愈是高價貴重，愈會在基本綁法上施加自己獨特的變化。

「舉例來說，茶器被偷的時候，如果小偷為了確認木盒中的東西而解開紐繩，就再也沒辦法用同樣的方式綁回去了吧。過去由誰所擁有，對茶器來說也是重要經歷。隨便綁綁既沒有辦法證明它的價值，也不能轉賣。所以真田紐也發揮了防盜鎖的作用喔！」

在過去防護措施貧乏的時代，哪個人使用什麼樣式的真田紐、採用哪種綁法，都是只有真田紐師與擁有者才知道的最高機密。

即使到了今天，鑑定士在分辨古董茶器的來源與真偽時，也會先看真田紐的樣式，接著再確認綁法。如果難以判斷，藉助專精此道的真田紐師的智慧，也是稀鬆平常的事情。

職人繼承的不只是技術，無形的智慧與知識也是他們一直以來珍惜守護的重要資產，現在也仍確實發揮著作用，雖然領域極為有限。

就在真田紐師大放送的「秘密」寫滿我心底的備忘錄時，他「啪」的一聲闔起樣品簿說道：

「好了，米原先生喜歡哪款紐繩呢？」

組　紐　師

京組紐

組紐於奈良時代（七一〇～七九四）從中國傳入日本，後來在平安時代（七九四～一一八五）因貴族文化而確立了日本獨特的設計與技法。京都人將高級絲線與金銀線編織成組紐，使用於祭神用具、佛具、日用品、飾品等等，為京都文化妝點高雅的色彩。

紐繩的源平合戰

經常與真田紐混為一談的紐繩便是組紐。

兩者雖然都屬於紐繩，但卻是完全不同的東西。無論是用途、製法，還是一路走來的歷史都大相逕庭。

不過，乍看之下確實分不不清楚這兩種紐繩的差異。或許是因為一直以來已經不知道被問過多少次相同的問題了吧，真田紐師與組紐師都能近乎熟練地說明清楚彼此的差異。

「說到真田紐啊，當初誕生的時候原本是生活用品，像是用來綁住牛馬馱運的貨物，或是作為挽起和服袖子的『襷繩』使用。你看，時代劇裡面像彌次或喜多（※1）那樣的旅人，不都會把行李裝進小竹籠裡背在肩膀上嗎？那條背帶就是真田紐。所以真田紐原本是庶民日常生活中隨手可得的道具。」

面對真田紐師的說明，組紐師也不甘示弱：

「組紐擁有從寺院神社與宮廷文化中發展至今的歷史吶。以前可不是任何人都能隨隨便便使用的。正倉院（※2）就保留了非常多的古代組紐，正好用來說明仔細編織的手工組紐有多貴氣。」

一開口就是宮廷文化、正倉院，這規格好高啊。

真田紐發源自各地的地方產業，原本是農閒時期的家庭手工或地方武士的副業。相較之下，組紐過去長期由隸屬於宮中的「有職紐師」製作，專用於宮廷或

（※1）譯註：喜劇《東海道中膝栗毛》的主角，劇情描述他們從江戶經東海道前往伊勢神宮、京都、大阪的旅途笑談。

（※2）譯註：由日本政府管理的寶物倉庫，收藏了大量古代的美術工藝品。

寺院神社的裝束與裝飾。

組紐顧名思義，是由多條繩線組成的紐繩，多樣化的組合方式是其最大的特色。光是基本技法就有大約四十種，如果再加上從中衍生出來的變化，可以呈現的花樣超過三千種，而且每位組紐師還會再加上自己設計的編法或巧思。

「編織組紐的時候會根據編法使用不同的『組台』（※3），組台也有許多種類。要把所有的編法都學會，可是一件辛苦的事情。不過呢，不論哪種編法都是繩線交互編織而成的結構，所以基本編法非常單純。嗯，如果用現在年輕人也聽得懂的話來說，大概就像幸運繩吧？」

幸運繩。對七〇年代出生的我來說，這幾個字聽起來真令人懷念，但現代的年輕人肯定不知道是什麼了吧？因為足球聯賽而在日本掀起熱潮的幸運繩，竟然還能用來說明歷史超過千年的組紐嗎？

不過雙方在描述兩種紐繩的差別時，說得最起勁的就是當話題帶到「源平合戰」的時候了。

當時交戰的武士，雙方都將紐繩作為固定甲冑的鎧紐使用，相傳由地方武士組成的源氏軍使用的是真田紐，而在京城已經半貴族化的平家軍則主要使用組紐。

「在經線中織入緯線的真田紐強韌、不易伸縮，對於打仗這種激烈的活動或許正適合吧。雖然不清楚這是不是分出勝負的關鍵，不過源氏武士大多半士半農，應該是對真田紐比較熟悉才對。」

至於組紐則採用繩線交互編織而成的結構，用力拉扯就會變得鬆散，使用組紐的平家軍想必難以活動。

（※3）組台……組紐根據編織方式大致可分為丸組紐、角組紐、平組紐三種。組紐師依成品的形狀，分別使用角台、高台、籠打台、綾竹台、內記台等編織方式各異的組台。

「組紐原本就不適合打仗這種激烈的活動嘛。因為組紐和強調實用性的真田紐不一樣，屬於裝飾品。仗雖然打輸了，不過大量使用金銀線的組紐配戴在平家武士身上，應當使他們的身影變得光彩奪目吧！」

組紐師說這句話的時候，表情中不帶絲毫遺憾。反而更像是對於妝點平家的榮枯盛衰直到最後一刻的組紐之美感到自豪。

現在真田紐主要用於收納茶道具的木盒，而組紐則主要用在繫腰繩及羽織紐等和服配件，兩者在用途上幾乎不像過去那樣競爭了。如今，取而代之的是「容易混為一談」的這種奇妙的敵我關係。

源平合戰也是紐繩之間的戰役，而這場戰爭至今仍默默地持續著。

香割職人

薰香

焚香文化與佛教一同傳入日本,後來隨著宮廷儀式與香道(※1)的誕生,在日本發展出獨特的文化。在京都,茶道與各宗派本山(※2)對於薰香都有大量需求,因此各個香木店自古便建立起從海外引進高級香木(※3)的途徑,而香木的加工技術也有了蓬勃的發展。

香可是有「味道」的

世界上存在著比黃金更貴的木頭（※4），而且還有職人以切割這種木頭為業。

不只是我，就連一般人聽到這種事情都會想要一探究竟吧？

香木主要產於東南亞，從《日本書紀》（※5）的時代開始就深深吸引著日本人，甚至因為太喜愛香木而發展出香道。雖然日本擁有這樣的歷史，但很可惜因為氣候條件不同，國內完全不產香木，所以從古到今，對香木的需求全仰賴進口。香木在過去與黃金等價，現在的價格更是高過黃金。

從事薰香業的職人很多。有將香木製成線香或練香（※6）的成型職人，也有將數種香木與天然香料混和，調製出香味的調香師。而所謂的香割職人，則是從事將香木切割成小塊，以直接製成商品的工作。雖然這三工作都與薰香有關，但共通之處只有大家都是「上班族職人」而已。除了要買進高價薰香外，處理上還需要大規模的加工設備，單單的家庭手工業是做不起來的。因此這些職人都隸屬於薰香老鋪，每天早上到工房上班工作。

我造訪那間工房時，香割職人很快就示範如何用柴刀、鑿刀與削皮刀將香木切割成十五毫米見方的形狀。這是使用於聞香（※7）與空薰（※8）的小木片。

由於事前已得知香木的價值比黃金還高，所以我對於作業過程中四處飛散的木屑去向實在在意到不行。那些碎屑將會何去何從呢？總不會就這樣卡進榻榻米的縫隙吧？比起技術面，我更好奇這件事情。雖然剛開始採訪就提出這種無謂的問

（※1）香道……從平安時代誕生於宮中的香道競技「薰物合一」發展而來，後來與茶道文化融合，成為品味香木氣味的文化。雖然禮法依流派而異，但都是以聞香與分辨香木氣味的組香為中心。

（※2）譯註：佛教用語，指特定宗派內地位特殊的寺院。

（※3）香木……印尼與越南等高溫多雨的熱帶雨林中，枯萎倒下的樹木埋入潮濕的地底，樹木裡的樹脂經過數百年的時間熟成累積，便形成香木。種類有沉香、白壇等等，最高等級的沉香稱為伽羅。

（※4）比黃金更貴的木頭……香木以每公克計價交易，尤其最高等級的伽羅，價值比黃金還高。香木

40

題頗為尷尬，但若不確認這點我就沒辦法進行下去。就在我下定決心準備開口的

時候，香割職人停下手邊的作業，開始將削下來的木屑仔細地聚集在一起。

「香木很貴的，就算只有一點點也要珍惜。不管多細的碎屑，香氣都還是很突出

吶。可以當作線香的材料，也可以用來做成香袋。」

香割職人邊笑著回答我，邊把木屑裝進透明的袋子裡。太好了。真是白擔心一

場……正當我這麼想的時候赫然發現，職人手上拿的，不正是冷凍庫常見的密○

諾保鮮袋嗎？

「這個很不錯吧？木屑也不會到處亂飛。」

我最喜歡職人的這種生活感。把唾手可得的日用品帶進工作中，有著難以抗拒

的魅力。

接著，香割職人把切割成小片的香木放在香爐上點火，開始確認香氣。

「剛開始是擴散開的甜味，最後留下些許苦味。嗯，不錯。」

香木的香氣在香道的世界裡是用味道來形容，分類標準是「六國五味」

（※9）。六國指的是香木的產地，五味則是酸、甜、苦、辣、鹹這五種味道。甜

味與辣味多少可以理解，但誰來告訴我鹹味是怎麼一回事啊？

「也可以讓我嗅一下嗎？」不等我說完，香割師就毫不留情地打斷我說道：「香

不是用『嗅』的，是用『聞』的。」

聞著香木的味道，腦中浮現產地的情景，這樣的行為就像品酒師一樣。香割職

人心無旁鶩地聞著剛切割好的香木，放我一個人在一旁胡思亂想。他一再地把臉

湊近香爐吸入香煙，反覆確認氣味。

現在也成為華盛頓公約的規範對象，因此價格更是年年飛漲。

（※5）日本書紀：……奈良時代完成的《日本書紀》中，留下日本最古老香木的記錄。內容是「沉香漂流至到淡路島，島民焚燒之後對煙的香氣感到驚訝，於是當成不可思議的木頭進貢給朝廷」

（※6）譯註：使用蜂蜜或阿拉伯膠等材料，將粉末狀的香揉製而成固體形狀。

（※7）聞香……以放入香爐中的炭球加熱香木，品味其香氣的禮法。聞香時，將香爐放在左手上，右手覆蓋香爐。這是最適合深入品味香木本身香氣特徵的方法。

（※8）空薰……以香爐加熱香木，使香氣布滿整個空間的方法。一般用來享受沾染到房間或和服上的香氣。也因為香木使用的時間較長，進行用的時間較長起來比聞香更隨意。

香木的香氣來自樹脂，品質愈好的香木，樹脂的油分愈多。即使是同一根香木，樹脂的成分與含量也會依部位而異，因此每當香割師切割好香木後，都必須一一評判等級。但是他也不能把切割好的香木全部拿去焚燒，能夠確認的只有極少量，完全沒有試品香的閒功夫。

不過，整間工房瀰漫的強烈氣味，這樣不會有影響嗎？工房處理的是香的原料，有氣味也是理所當然，但好幾種香木的香氣混和在一起，幾乎令人窒息。開始採訪大約一個小時，我的嗅覺就已經麻痺了。就算是專業人士好了，在這樣的環境中真的有辦法分辨香味的微妙差異嗎？

「可以啊。這個只能說是經驗吧。不過我們平常就要做好健康管理以免感冒。還有吃東西的時候也要注意，盡量避開刺激性食物，好讓鼻子保持在敏感狀態呐。」

不能喝酒、不能抽菸，當然也不能吃咖哩。香割職人給人充滿京都風雅的第一印象，然而禁慾的日常生活卻是必要條件。

「所以你不可能做這個工作的。」

香割職人邊看著我邊呵呵笑。這也是理所當然。識破香菸的味道對他來說應該是輕而易舉的事情。

採訪結束後，我搭乘地鐵赴下一個約，但四周的氣氛有點詭異。明明是尖峰時段，我左右兩邊的座位卻是空的，同時感受到車廂裡的各方飄來警戒的視線。

過了幾個小時之後，我才發現自己身上沾著強烈的「味道」。多虧好心的朋友對我說了一句：「你好像有寺院的氣味呐。」

不，不是的。這是今天採訪的「味道」呐。

（※9）六國五味⋯⋯室町時代體系化的香木分類法。六國指的是「伽羅」、「羅國」、「真那賀」、「真南蠻」、「寸門陀羅」、「佐曾羅」，都是當時香木產地的國名。

印章師

京印章

京印章深受中國漢朝影響，以漢印篆（※1）的字體為特徵；關東印章則以誕生於秦朝的小篆（※2）為特色，兩者風格迥異。生活中最常見的例子就是鈔票，印著野口英世的千元鈔正面印跡是京都風，背面則是關東風。

印章店是街角的諮商室

雖然有點突然，但我想告訴大家京都是印章的聖地。

江戶時代以前，除了官印之外，就只有貴族與寺院神社允許擁有印章，因此印章是權力的象徵。京都曾有很長的一段時間是都城，因此印章的製作技法，就在眾多京都印章師的切磋琢磨中孕育而生。「天皇玉璽」以及被比喻為日本實印（※3）的「大日本國璽」，都出自於京都的印章師之手。

「因為京都對印章有各種不同的需求吶，像是文人與和尚的落款印、學者的藏書印。話說回來，從很久以前開始，印章對日本人來說就一直是很特別的東西呢。

明治時代以前，就連認印都必須向警察申報。」

明治時代的印章店，有義務在稱為「明細簿」的帳簿上，詳細留下製作的印章資料，包括印跡、交貨日、印材（※4）種類、委託人姓名，甚至是地址，並對這些資料進行管理。換句話說就是印章的戶籍。印章在當時幾乎就是本人的分身，證明個人身分的分量與現代截然不同。

印章師邊說邊帶我參觀工房。印章大致而言，必須經過字法、章法、刀法三道工序才能完成。字法與章法指的是決定字體（※5），調整文字平衡、以毛筆在印材上打草稿的作業，而刀法顧名思義，就是雕刻印材的製程。乍看之下會覺得刀法是製作上的最大難關，但印章師其實把大半的作業時間都耗在字法與章法上。

「不管哪個工序都很難，但是如果沒有把文字的設計圖弄好，要刻也沒法刻。」所

（※1）漢印篆……漢朝有中國的印章全盛期之稱，而漢印篆就是當時為用於官印而發明出來的字體，字體的特徵是大量使用直線、直角，字形看起來較大。

（※2）小篆……據說是秦始皇制定的字體。刻出來的文字線條與漢印篆相比，較細較圓潤，字形看起來也較小。

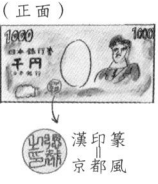

（正面）
篆風
漢印＝京都

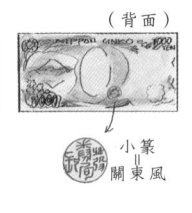

（背面）
小篆
＝關東

以接到顧客的訂單之後，首先要調查字源呐。理解文字的由來，才能刻出生動表現出文字原意的印章。

字源指的是文字的演變與結構。

製作過程大致理解了，但我還是無法想像印章師平常會怎麼與客人溝通。由於自己太想要知道當下的情境，我便央求印章師展現他平常工作的樣子。

「首先，米原先生的『米』字呢，是穀物的意思。」

印章師沒多說什麼，就開始重現情境。

「『原』這個字可以分解成厂與泉，厂的意思是崖洞，泉則是水，所以指的大概是會湧出泉水的崖洞吧。」

印章師在手邊的便條紙上，用類似象形文字的字體，歪歪扭扭地寫下「米原」二字，實在有點難看懂。關於字源有各種說法，姓的由來也依地域而異，印章師手上拿著好幾本字典，繼續他的說明。

弄清楚字源之後，接著根據顧客的希望與印章的用途，決定字體與大小。印章師為了對印章成品的具體想法，向顧客提出連珠炮似的問題。

「你要刻的是實印還是認印？用途是什麼？」

「印材要用哪種？黃楊木還是象牙？或者我們也有黑水牛。」

「你父母都是京都人嗎？」

「你說你幾歲了？」

「結婚了嗎？」

說明鉅細靡遺，問題接連不斷。整個過程既像是在上課，又像是在偵訊，也有

（※3）譯註：日本的印章主要分為實印與認印，實印是經過登錄，具有法律效力的印章，一人只能登錄的印章。除此之外的印章都屬於認印。

（※4）印材……製作印章的材質。以黃楊木、象牙、水牛等為主，但落款或代替簽名的雅印也會使用竹材。

（※5）字體……從標準的篆書、隸書、楷書、行書、古印體、草書，到現代人熟悉的細明體與黑體都可以委託刻印。

點像諮商。印章師的眼神與學者或刑警一模一樣。刻製印章的過程，絕對不能用「訂做」這麼輕巧的字眼來形容。

印章師在影印紙上畫了一個印章的圓框，在裡面寫下「米原」兩個字，思考最後的平衡。原來如此，「米」的上半部像是隨風搖曳的稻穗，「原」的撇則如流動的水。印章師慎重地動著鉛筆，不斷地寫一點又擦掉，寫一點又擦掉，作業進展之緩慢令人驚訝。

「印章是重要時刻使用的東西，所以製作之前一定要想清楚。如果可以的話，希望做出來的印章還能展現米原先生的個性吶。」

只不過是採訪的示範就這麼認真了，要是真的下訂，會是怎麼一番情景呢？

以前的人平常就會出入街坊的印章店，以藉助印章師豐富的知識與技術。書法家與研究家前來向印章師請教文字的字源也不是什麼稀奇的事情，而活版印刷盛行的時代，報社、雜誌社與印刷公司，全都會來委託印章師製作活字的母型（※6）。

即便到了今天，只要仔細看還是會發現京都街上到處都是「印章」的看板。如果想要知道文字的結構、由來或印章的使用方法，只要去附近的印章店就行了。

大家都是這樣去諮商的不是嗎？

別擔心，我至今也問過無數的問題。而讓印章師冷淡地回答「這個我不知道吶」的只有一個，就是「集章活動」（※7）。

（※6）活字的母型……在活版印刷的時代，印刷公司只會常備報紙、雜誌常用的文字，需要特殊漢字、字體或尺寸時，就必須製作新的字體。而請印章師刻的就是鑄造用的模板，也就是母型的木模。由於母型雕刻的精細，能夠手工過於精細，能夠手工雕刻的職人也有限。

（※7）集章活動……我的另一項畢生志業。有興趣的人可以去看《在京都迷路的方法》〈京都の迷い方〉中的「印章」部分。

46

從町名品味的京都職人地圖

京都的魅力就在町名

手持地圖在京都街道漫步，就能從地名中發現職人街的餘韻。

有些町名像紙屋町（中京區）、足袋屋町或樽屋町（兩者都在下京區）那樣淺白好懂，也有街道名稱像衣棚通或木屋町通那樣，能夠窺見過去手工業與買賣事業同時並行的痕跡。

過去的時代，交通條件不如現在便利，京都就是由小規模的同業街組成的集合體。京都的工藝以分工生產為特徵，貨品在製作過程中會從一個職人手上，到另一個職人手上，因此同業之間的工房設在附近是非常方便的事情。當職人聚集起來之後，販賣這項工作使用的工具與材料的店家也會跟著增加，形成同業街區。在幕府與上流階級庇護下組成的大規模職人集團「座」當然不用說，而以家庭為單位經營的家庭手工業也集中在一起，彼此聚集、互相依靠，以共榮共存為目就像這樣，京都職人一路走來標。

若要說到讓我拿著地圖、手會激動到發抖的地名，就是烏帽子屋町（中京區）、本燈籠町（下京區）、饅頭屋町（中京區）、指物屋町（中京區）與骨屋町（下京區）時的興奮之情也難以忘懷。就算手上沒有地圖也不能大意，巷子裡突然出現的森下仁丹看板廣告上（※1），也可能出現壺屋町（中京區）之類的地名。

京都的街道非常危險，會讓人忘記目的，光顧著看巷弄的地名，直到太陽西下。

延續至今的職人街

可惜的是，職人街保留下來的只有町名，幾乎看不見往日的痕跡。不過，現在仍有幾個地區以工藝產地而繁榮。

說到京都職人街的代表，當屬以織品產地而聞名的西陣（※2）了。西陣雖然擁有超凡的知名度，但既不是地名也不是町名，從地圖上根本找不到這個名稱。所謂的西陣，指的大致是由北邊的上賀茂、南邊的丸太町通、東側的烏丸通與西側的西大路通包圍起來的區域，織品相關業者都聚集在這個範圍裡。即使在路上問京都人西陣的位置，想必也只會得到「就在這一帶吶」的答案，千萬要小心啊。

西陣也有許多與織品頗有淵源的町名，譬如糸屋町與紋屋町，現在仍有數百家的工房在這裡染線、描繪圖案、紡織布匹。尤其今出川通周邊櫛比鱗次的織品商，更是扮演產地批發商的角色，自古以來就負責將西陣織供應到日本全國。江戶時代更因為一天的交易量太過驚人，使得大宮今出川的路口有「千兩十字路」之稱。

了解織品之後，也會對印染品感到好奇。印染的生產規模雖然沒有西陣織那麼大，但工房也都聚集

在堀川、鴨川與大堰川等靠近水邊的地方。現在雖然已經禁止「友禪流」（※3），但直到昭和四〇年代（一九六五～一九七四）為止，都仍是稀鬆平常的事情。或許是其留下的軌跡吧，紺屋町（下京區）果然也位在鴨川旁。

京都擁有超過三千間寺院，因此佛具製造從古到今都是一大產業。起源於平安時代的七條佛所（※4），因為建於一旁的東西本願寺有所需求而順利發展，七條堀川周邊至今仍有成排的佛具店與佛具職人的工房。也留下了佛具屋町與珠數屋町（都在下京區）等地名，是一個能為散步帶來許多刺激的區域。

京都的銀座在伏見！

有個地方雖名為銀座，卻沒任何一間海外名牌店，也沒有高級百貨公司。因為這個銀座位在伏見。

德川家康在關原之戰中取得天下之後，首先著手的就是經濟政策。他在延續豐臣時代榮華的伏見城下町設立鑄造銀幣的銀座，企圖帶來穩定的貨幣供給。而如今稍微遠離大手筋商店街拱廊的寬闊住宅區，就是過去的銀座町。想必有許多鑄物師與錺師（※5）在這裡努力工作吧？而換錢的兩替町，就位

在造幣的銀座町旁。

不久之後，伏見銀座就遷移到現在的烏丸御池附近，與新設的金座共同挑起生產金銀貨幣的責任。

其位置剛好就是現在的「京都國際漫畫博物館」一帶，附近販賣金箔的老鋪現在仍持續營業。至於鑄造金銀幣的職人，當然一個也沒有了。勉強保留下來的，只有兩替町通與金吹町等地名。

想要根據留下來的地名尋找職人的工房，大概只會覺得寂寥。大工町（下京區）沒有木工、蒔繪屋町（中京區）滿是辦公大樓。兩替町通不管怎麼走，都遇不到一間貨幣兌換商。

但我們不能因此灰心喪志。因為取而代之的是，現在整座城市裡都有職人的工房。住宅區的邊緣、公寓的旁邊，有時甚至是在月租停車場的後方，都能發現各個不同業種的職人，每天鏗鏗鏘鏘地工作。

走進巷弄的時候側耳傾聽，或許就能聽見手工作業發出的聲音。雖然沒有畫在地圖上，但京都職人就隱藏在各式各樣的地方。

※1 森下仁丹的看板廣告
標示目前地址的森下仁丹企業廣告看板。年代久遠的據說可追溯到昭和初期，但詳情不明。看板是琺瑯製，特徵是印著鬍子軍人的插圖。

※2 西陣
對京都人而言記憶猶新的應仁之亂（譯註：發生於一四六七年到一四七七年的內亂，日本因這次的動亂而進入了戰國時代）發生時，西軍的山名宗全將陣地設在這裡，因此而得名。但西陣並非地名，只是用來指稱附近一帶。

※3
譯註：將染好的友禪布放進河裡漂洗，沖掉多餘的染料與糨糊。

※4
七條佛所
慶派是運慶與快慶等知名佛師輩出的佛像流派，其始祖是定朝，而七條佛所就是定朝的繼承人覺助所開設的工房。許多佛師在此工作後，接著各領域的職人也將工房設於此處，形成佛具產地。

※5
譯註：將銅板製成花紋細緻的裝飾金屬片的職人。

【參考文獻】

《京都千年　五　洛中・京の辻「町と道」》（森谷尅久編　講談社）

《京都の地名由来事典》（源城政好／下坂守編　東京堂出版）

《同業者町》（藤本利治　雄渾社）

《京都町名ものがたり》（川嶋將生／鎌田道隆　京都新聞社）

第二章

觀賞

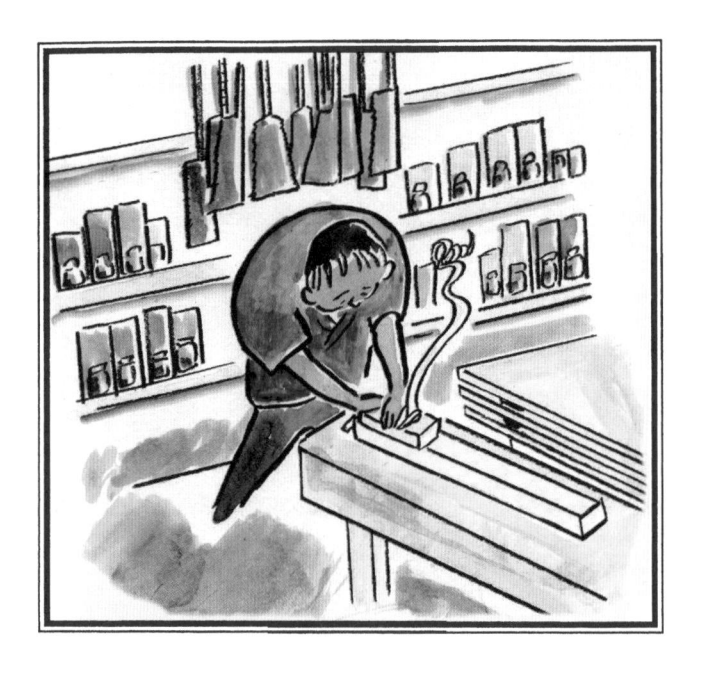

木胚師

（木地師）

木工藝

不同用途與領域的木工藝，各由專門的職人製作，而彼此之間共通的就是技法。譬如不使用金屬釘，將加工成凹凸卡榫的木材接在一起的「仕口」；或是將木材自在彎曲而成的「曲物」等，許多傳統技法至今仍在使用。

蘊含體貼心意的三百個刨刀

「你可以去找木胚師見識一下，刀具種類非常多，很有趣喔！」塗師這麼告訴我。

大部分的京都工藝品都是在極度分工的系統下製作出來的，譬如木工藝就是在好幾位職人的接力下合力完成的。木胚做完交給塗師上漆，上完漆之後交給箔押師押金箔。而削木材、將木材組合在一起製成原型的木胚師，可說是漫長分工作業的起點。

我去拜訪木胚師的工房時，確實看到各式各樣的刀具。雖然鋸子、鑿子、錐子等都讓我很感興趣，但最讓我激動的還是是掛滿一整面牆的刨刀。數量大概有三百個以上吧。種類之齊全就連工具專賣店也難以匹敵，我興奮地從掛在最邊邊的刨刀開始詢問用途。

表面平坦、形狀呈長方形的是一般的平刨；底座像弓一樣呈圓弧狀的是反台刨；為了刨削木材圓角而挖出一道溝的是面刨；甚至還有尺寸小到如成人小指的豆刨；同種類的刨刀更有各式各樣的尺寸。其中最讓我驚訝的是，竟然還存在刨削刨刀用的刨刀。

「這個叫做台直刨。刨台（※1）是木頭做的，用久了也會因為摩擦而改變形狀，而且角度也會依濕度和乾燥程度變化。所以如果不時常用這個保養刨台，就沒辦法筆直地削木材吶。」

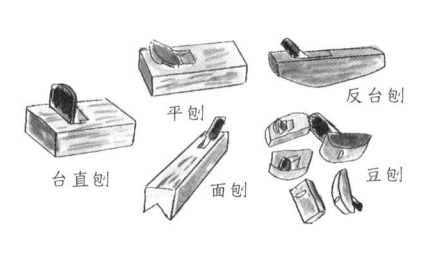

平刨

反台刨

台直刨　面刨　豆刨

（※1）刨台……安裝刨刀刀刃的木製台座。為了避免彎曲磨損，使用櫸木等堅硬木材製作。尤其建築

既然如此，當然會想見識一下保養完善的刨刀削起來是什麼感覺。我開口拜託

木胚師示範。

於是他雙手扶住刨刀，夾緊腋下，雙腳張開踩穩在地。擺好姿勢之後，就將刨刀從長形木材的前端一口氣往自己的方向拉，速度雖然沒有想像中快，但是看起來完全沒有停頓。

他用手摸摸削好的木材表面確認手感，一開始大膽地削得比較厚，接著愈削愈薄，反覆刨削了好幾次。在這個以毫米為單位的作業中，完全沒有稱得上基準的事物。木胚師改變著力道，有時候更換刨刀進行微調，木材逐漸接近他理想中的形狀。

直到刨下來的木屑變得像面紙一樣薄、燈光幾乎可以穿透的時候，木胚師低聲說了句「完成。」遂結束作業。其實刨了兩、三次之後，我就無法從外觀上看出有什麼差別了。我想知道木胚師的「完成」標準是什麼，便向他提出這個問題。

「唔，我也不知道怎麼講。不過啊，我有一種『絕對就是這裡』的感覺，雖然講不太出來……」

木胚師思考了一陣子之後，給我看了一樣東西。那是寺院中用來安放佛像與經卷的佛龕。木胚師已經完成作業，但還沒上漆及金箔，是未加工的狀態。

「這個啊，有個小秘密喔。」

木胚師說完之後，指向一個地方，我順著他的手指看過去，佛龕組裝完成的木材與木材之間，有著微小的縫隙。這個縫隙只有區區幾毫米，觸摸接合的部分，會發出微小的喀答聲。等等，這樣沒問題嗎？

、祭神用具、佛具等有不少複雜的形狀，因此也有不少刨台是由職人親手製作。

「這個縫隙是故意留下的。因為接下來塗師要上漆，然後箔押師還要押金箔。要是不考慮到這些厚度、留下縫隙，完成後不就組不起來了嗎？」

木胚師組好的這個佛龕，交到下一棒的塗師手上後，會再度拆開來上漆。他考量到漆產生的厚度，才故意留下些微的空間。而在塗師拿到木胚佛龕前的這段期間，木材也會因為吸收濕氣而膨脹。聽說木胚師在決定預留的縫隙大小時，也必須考慮到這點。

這樣的分工作業簡直駭人聽聞。還有職人之間的默契也是，誰會知道木胚師在刨木頭的時候，還會想到這種事情啊？這根本就是要弄哭寫文章的人嘛。你們有考慮要用文字說明這件事的人是什麼心情嗎？

儘管職人工作時會想像完成品的樣貌，自己進行的作業終究只是所有製程中的一部分。設計圖與製作指南之所以對他們而言沒有任何意義，也是因為他們的工作當中，充滿了許多這種細微的巧思吧？

木胚師基於需要而收集齊全的這三百個刨刀，也是從極度分工的體制中培養出來的、對下一位職人的體貼。

54

指 物 師

木工藝

自在組合、榫接木材製成的工藝品稱為「指物」。京指物技術以精緻為傲，即便使用未加工的原木，也看不出榫接面。京指物的製品也相當多樣，從五斗櫃（簞笥）與裝飾櫃（飾棚）等日常家具，到收納陶瓷器的桐木盒等都有。在京都，各個領域都有其專精的指物師。

米糠打木釘

職人和煤油暖爐爐很相襯。

我一邊這麼想，一邊看著在工房一角取暖的指物師，但總覺得有那裡不對勁。

原來是暖爐上擺著平底鍋，指物師還不時握住鍋柄稍微翻動一下，和在炒菜沒兩樣。他似乎很怕把什麼東西燒焦，即使與在一旁作業的弟子閒聊著，視線也沒有從平底鍋移開。我湊近一看，平底鍋裡有好幾根像牙籤一樣細的木片。

「什麼！你不知道木釘嗎？」

我問指物師那是什麼，結果他回答我的語氣，就好像我應該要知道一樣。

「金屬做的釘子受潮就會生鏽，不能用。所以像這種木材與木材組合而成的指物，就會用木頭做的釘子呐。像這樣先用火烤逼出水分，是很重要的步驟。」

像削鉛筆一樣把木片削尖製成的木釘，不僅不會生鏽，打進木材裡還能與木材一起膨脹收縮，具有長年使用也不易變形的優點。無論是桐木盒這類的小東西，還是櫃子、佛壇甚至神社的社殿，木釘對京都所有的木工藝而言，都是不可或缺的材料。

「以前木釘都由最資歷最淺的弟子負責準備。阿爸也常叫我做，要是削得不整齊，他就會破口大罵『給我重做！』不知道是不是因為戒不掉這個習慣，現在我還是會自己準備木釘。」

指物師邊笑著說，邊慢悠悠地把淡褐色的粉末倒進平底鍋裡，而且量相當多。

我就算湊近看也看不出什麼所以然、等、等一下啊！指物師邊疑惑地盯著不知道一個人在急什麼的我，邊開口說道「這是米糠。」

把米糠與木釘放在一起炒，木釘就會吸收米糠炒出來的油分。用小火緩慢地加熱逼乾水分，再讓木釘把油分吸收，木釘就能變得牢固耐用，硬度不輸給金屬。

我比較驚訝的是，市面上也買得到木釘。

「不過總覺得市售的有點難用，所以我都會趁著工作的空檔，自己先少量少量地做來備著。冬天做最好了，因為暖爐就在旁邊。」

工房裡沒有暖爐的季節，當然就靠廚房的瓦斯爐大顯身手了。這樣的風景或許是職人的日常，但在一般家庭中可是看不到的。

我很後悔，之前怎麼只注意到木工職人精緻的雕刻，或是隨心所欲地榫接等這些花俏的作業呢？工房的一角明明還有這麼有趣的事情啊！

「這個工作雖然麻煩，卻很很重要，事前準備就是這麼一回事。」

他把完成的木釘，用木槌敲進以錐子鑽了孔的木材。因為太長而稍微突出來的部分，就用鑿子與刨刀削到表面平整，不仔細看，甚至不會注意到木釘的存在。

如果成品要保留原木質感，選用木釘就不會損及木紋之美；如果要上漆，漆刷也不會被釘子卡住，能夠塗得平整。日本雖然用「米糠打釘」這句諺語來形容徒勞無功，但真是毫無道理，米糠與木釘的搭配，明明就是個非常有用的技術。

我拜託指物師也讓我甩甩看暖爐上的平底鍋。試了之後才知道，想要讓木釘與米糠充分混和，又不能讓木釘燒焦，其實出乎意料地困難。據說以前是用沒有柄的焙烙（※1）來炒，想必得比現在更加謹慎作業吧？

（※1）焙烙……素燒的平坦陶鍋。用焙烙炒木釘時，會使用木製或竹製的鍋鏟在鍋中攪拌。

我不經意地看向平底鍋後赫然發現，這不是塗了鐵氟龍的不沾鍋嗎？

「用了這個以後啊，就變得不容易燒焦了。」

職人的行動，總是遠遠超乎我的想像。

傳統總是不斷地改變。即使在隆冬的工房一角、如此不起眼的工作當中，不為人知的技術革新也持續發生著。

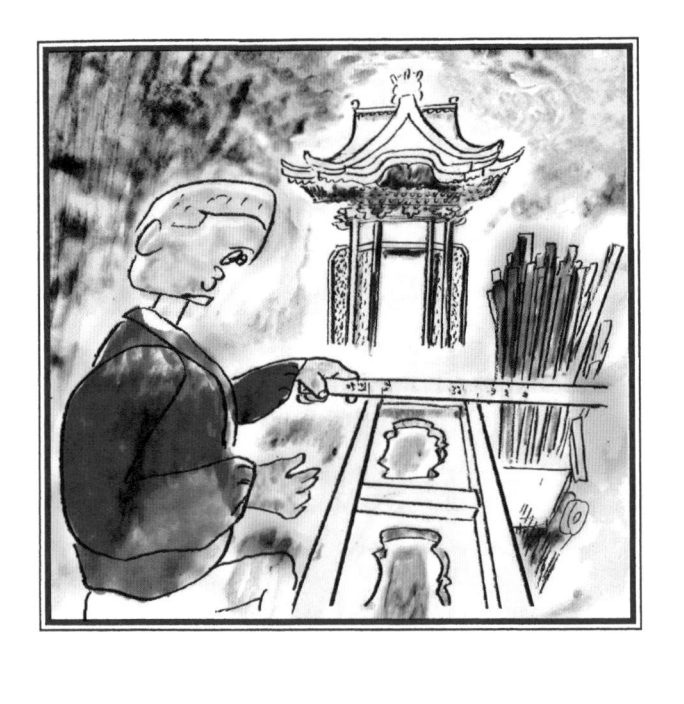

宮殿師

佛具在京都為數眾多的木工藝中，是特別要求耐用性的一種。以各宗派的總本山為首，佛具木工得服務日本全國許許多多寺院。

其規模龐大，使用的工具及材料也多，工作內容與建築木工相近。建造好的宮殿在數十年，甚至數百年後就有修復的必要，因此對於職人的知識與經驗也有很高的要求。

不需要CAD，設計只靠一根「杖」

大家知道「宮殿」嗎？宮殿是放在寺院本堂，用來供奉主尊的小室，說得更淺白一點就是大型佛壇。宮殿的形狀仿照寺院的建築樣式製作，有屋頂、柱子、地板，可說是小型建築物。而宮殿師就是製作宮殿木胚的職人。

宮殿師的工房裡有各式各樣的工具，刨刀、鑿子、鋸子、磨刀石、木槌……多到幾乎數不清。其中最讓我好奇的，就是豎立在工房角落的大量角材，我每次拜訪時都很在意。那些角材的表面被太陽曬成焦糖色，看起來應該放在那裡很久了。我完全想不出那是做什麼用的，只知道不太可能是建造新宮殿的材料。

「我有點好奇那個是什麼……」我在徵得宮殿師同意之後拿起角材端詳，四面寫滿了密密麻麻的文字與數字。我更加滿頭霧水。

「這個叫做『杖』，上面寫的是宮殿各個部份的尺寸或深度等等。總之對我們來說，就是像設計圖一樣的東西吶。」

說老實話，比起用途，名稱更讓我驚訝。我很想知道到底為什麼會取這樣的名字，但是宮殿師已經繼續講解下去。

「待宮殿完工後，我們會把杖一直保留下來，這樣的話，不管什麼時候再接到同樣的訂單都沒有問題。你看，擺在那邊的就是我父親那一代的杖。」

每個宗派的宮殿都有特定的樣式。但是完成之後的宮殿，必須安放在寺院建築的內部，所以尺寸以及各個部份的修飾等，通常需要配合訂購的寺院進行客製化

設計。

宮殿的規模與莊嚴氛圍，凌駕各式種類繁多的佛具。但也因為如此，寺院訂製新品的周期較長，相隔數十年，甚至一百年才會訂購一次。祖父經手的宮殿由孫子重新製作也是常有的事情，而「杖」就能在這種時候發揮作用。

「我們只要看一眼杖，就能知道宮殿完成之後是什麼樣子。雖然字很小、很難讀，不過自己的工具就是這樣，只要自己看得懂就沒問題啦。要是沒有杖的話，就只能自己刻（※1）一把了。」

以日常使用的工具而言，杖的存在確實很合理。宮殿師的工房到處都是角材，靠著角落立好也不會礙事。而且就算字寫得不漂亮，只要自己看得懂就好，既然自己看得懂，兒子、孫子或是弟子也一定看得懂吧？大量堆在工房的杖就這樣愈來愈多。而對於手邊不會保留作品的宮殿師來說，杖也像是履歷表。

現在這個時代，用ＣＡＤ（電腦輔助繪圖）畫設計圖這麼基本的事情，當然也存在於傳統工藝的世界中。不過，這只是介於職人與委託人之間的佛具店，為了方便向委託的寺院傳達完成之後的樣貌而繪製出來的模擬圖，宮殿師是不看的。對於從古到今都靠尺貫法測量一切的他們而言，ＣＡＤ不過就是想像圖。

使用過的杖就這樣代代相傳下去，如果木材受損導致文字難以閱讀，就複刻在新的木材上，透過這樣的方式繼續保留下來。我也聽說過去弟子獨立的時候，師傅會將杖分給他，作為獨當一面的證明。

雖然每件作品都是獨一無二，但一想到過了幾十年、甚至幾百年都還有人理解這件作品與設計圖，安心感便油然而生。佛祖的世界裡，不存在「停止製造」這

（※1）刻⋯⋯把高度、寬度、榫孔的深度等寫在杖上的作業稱為「刻杖」（杖盛り）。如果工房接到全新的訂單，首先會從這個作業開始。

四個字。這不就是真正的永久保固嗎？我不禁開心起來，彷彿窺見了傳統工藝深不可測的境界。

不久之後，我有機會拜訪製作神社的神殿與祭壇的職人，他們製作的是與宮殿類似的大型木工藝。

我留意了一下工房的角落，果然也有。今天就從杖的話題開始吧，我暗自偷笑。一開口就是專業話題，職人想必會對我另眼相看。我心裡如此期待，但是……

「『杖』是什麼？我們從以前就稱呼這個為『方木』吶。」

職人這句話彷彿當頭一杖，敲得我站都不穩。不知道是寺院與神社的差別，還是每間工房有不同的特色。總而言之，我想都沒想過在這小小的京都，而且是範圍更小的傳統工藝世界裡，同一種工具還有不同的名稱。我原以為自己又朝著傳統工藝的精髓更靠進一步，結果職人的一句話，就把我像小木偶一樣伸長的鼻子連根折斷了。拜訪愈多的工房，就會發現愈多新的事實。想讓職人另眼相看的傲氣，實在是太天真了。

通往傳統工藝博士的道路，既危險又看不見盡頭。畢竟無論是杖也好，還是方木也好，直到今天我都還不曉得其名稱的由來。

箔押師

萬分之一毫米的魔術師

我聽說箔押師是裝飾金箔的職人。

但我抵達工房已經不知道過了多久，箔押師一直面對著當天要處理的佛壇零件，看都沒看金箔一眼。

「先跟你說，看我工作會很無聊。」

他手上拿著漆刷毛，在前一個工序由塗師塗好的漆上面，再塗上一層漆。這是怎麼一回事？他是嫌塗師塗得太隨便嗎？

「塗師塗的那一層稱為箔下漆。簡單說起來，就像是為金箔打底。如果要在上面押金箔的話，還得再上一層箔押漆，這就像是金箔的黏著劑。」

即便是終究會被金箔蓋住的部分，塗師依然塗得很仔細。我雖然被塗師默默工作的態度打動，但是現在應該是把注意力擺在金箔上的時候，我可不能誤入歧途。

箔下漆使用的是沒有光澤、霧面質感的黑漆，而箔押漆用的則是焦糖色、透明的生漆。箔師塗完箔押漆之後，把漆刷毛換成布，開始把漆抹開。他像是畫圓一樣緩緩地反覆擦拭，將漆漸漸抹開。

「必須盡可能抹到均勻才行吶。」

雖然箔押師這麼說，但我實在看不出來透明的箔押漆該怎麼抹均勻。話說回來，箔押師就看得出來嗎？

「就像擦窗戶一樣呢。」我對箔押師提出沒什麼意義的問題，但差不多從這個時

間點開始，箔押師就沒有回應了。不久之前還笑著跟我說話的箔押師彷彿就像幻

覺一場，四周瀰漫著異常緊張的氣氛。

箔押師的姿勢沒有改變，他繼續沉默地抹著漆面，只有手臂在動。他一直凝視著指尖，看都不看在一旁的我。不知不覺間，運動服的袖子已經往上捲起，原本應該在斜前方的帽沿，也轉向後方了。

過了一陣子，箔押師才終於出聲。

「這段時間最重要了呐。必須確實分辨漆的乾燥狀態……啊，差不多了，不能再說下去了。」

箔押師說完，就以竹製箔箸（※1）夾起金箔，直接把輕飄飄的金箔放在漆面上。只是一瞬間的動作，漆黑的表面上就閃耀著金黃。

箔押師的技術確實了得，押上去的金箔，只能用鮮艷形容。但是，到底哪段時間最重要啊？

「就是用布把箔押漆擦勻，等待乾燥的時間啊。漆的乾燥狀況，會影響金箔押上去之後的光澤。雖然看起來好像什麼事也沒做，但我可是專心地等待著能讓金箔呈現最佳光澤的時機呐。」

京都的工藝品，尤其是佛壇與佛具裝飾的金箔，都以光澤低調的沉穩質感為特色。一般提到金箔，都會聯想到閃閃發亮的璀璨金黃，但京都卻不好此道。厚重的穩重光澤，才是「京都風格」的象徵。

不過，我一直以為是因為使用的金箔種類不同。

「這種技術稱為『重壓』（※2），從以前開始就幾乎等同於京都箔押師的代名

（※1）竹製箔箸：……金箔的厚度大約只有萬分之一毫米，非常容易展到極限薄的金箔，因為帶有靜電，難控制。因此箔押師在作業時會使用竹製的箔箸將金箔夾起，不會徒手碰金箔。

（※2）重壓：……刻意降低金箔光澤的傳統箔押技法。在箔押漆狀態相同的情況之下，塗師所塗的漆下，塗師也會大幅地影響光澤，因此箔押師與塗師之間的合作不可或缺。至於強調金箔光澤的技法則稱為「艷押」，盛行於長野縣飯山地區。不同地區孕育出來的獨特美感，為黃金帶來不同的光芒。

詞。在剛塗上箔押漆的時候就押上金箔是不行的，金箔會太亮，但是太乾燥的話黏著力又不夠。用手掌的觸感判斷接近極限的時機，這可是相當困難的技術吶。」

果然就算是箔押師，也無法用肉眼看出透明箔押漆的塗抹狀況。話雖如此，手掌的觸感又是怎麼一回事，這可不是任何人都有的感應器。

箔押師一絲不苟地將一片片輕飄飄、一〇九毫米見方的金箔押上去，直到漆面全被金黃色所覆蓋。接著他使用絲綿與拂塵刷毛，輕柔地將金箔重疊的部分刷落。

「有些人看到完成的佛壇，以為我們是把金色的塗料噴到漆上。但我們明明是用手工確實押上去的……」

那種感覺我很懂。完成之後即使湊近去看，也幾乎分不出金箔之間的銜接處。

雖然不至於以為以為是塗料，但即使說以為是用一大片金箔整個包覆起來的也不誇張。

「看，我就說很無聊吧。因為等待幾乎就是我們的工作。不過這麼一來，你也大概了解金箔押是怎麼一回事了吧？」

箔押師說完，又拿起漆刷毛。

他大概以為我把整個作業流程看過一遍之後就會回去了吧。沒有那麼簡單。我下次一定要更進一步，想辦法接近他手掌上感應器的秘密。

這樣的工作，應該不管看再久也不會膩吧！

66

裱具師 ①

（表具師）

京裱具

古代自中國傳入的抄經是這項技術的起源。京裱具與寺院神社、茶道、書畫等諸文化關係密切，從軸裝與屏風等美術工藝到古美術品的修復，培養出涉及領域廣泛的工藝技術。

全方位職人的憂鬱

六月的某個日子，當我前往工房拜訪時，總是笑臉迎接我的裱具師，這天卻不知為何一臉陰鬱。

我問他「怎麼了？遇上什麼麻煩了嗎？」結果裱具師嘟噥了一句：

「我討厭梅雨。」

裱具的主要材料是和紙。而和紙會呼吸，陽光曝曬會使和紙乾燥收縮，下雨的話，和紙則會因為吸收空氣中的水分而膨脹。

準備製成掛軸的書畫，會先貼上好幾張和紙補強，稱為「打底」。這道工序結束之後，接下來再將書畫貼在木板上保存數日，進行「假張」。這道工序是利用每天的天氣變化反覆乾燥與加濕，如此一來貼在一起的數張和紙就會融為一體，使裱具更牢固。

將假張從木板上撕下來的時機是門學問。如果濕度太高，撕下來時就會一口氣吸收水分，這幾天的保存將付諸流水。儘管遇到梅雨季，客戶也不願意等待。交期逼近，雨卻下個不停，技術再高超的裱具師，也抵抗不了天氣。裱具師雖然內心焦急，卻束手無策，所以梅雨季也是最適合好好採訪他們的時節。

眾多工藝當中，守備範圍像裱具這麼廣的想必也很稀少。舉凡掛軸、手卷、裱框、和室拉門、屏風、畫屏等等，說得不負責任一點，幾乎所有日本家屋中使用和紙的家具，都屬於裱具師的工作範疇。

裱具的主角是和紙，所以主要的工具大概就是剪刀與刷毛吧？這麼想的我實在太嫩了。裱具師的工房裡有縫針、鋸子、刀子、甚至刨刀。更令我驚訝的是，每樣工具都有各種不同的大小與形狀，種類相當齊全。裱具師彷彿看透我腦中所想，他笑著說：

「裱具的完成品洗鍊優雅，你一定以為我們做的全是體面的工作吧？其實裱具職人啊，從針線活到鋸木頭，樣樣都要通呐。」

掛軸上方垂下來的兩條稱為「風帶」的布條，要用針線縫上去；本紙四周的彩色裂地（※1），則得用刀子切割；而製作軸棒時，需要用鋸子與刨刀削木材。在普遍分工的京都工藝界，裱具師卻是一人分飾多角的全方位職人。

裱具師的工作必須與濕度對抗，工序又繁複多樣，值得一看的地方太多了。我問裱具師，這個工作最關鍵的部分是什麼呢？

「這個嘛，簡單一句話，就是品味呐。」

他的回答讓我啞口無言，竟然與製程無關。假設是製作掛軸的話，裂地織紋的選擇、綁帶的粗細、軸頭要使用象牙還是香木、各部位的尺寸拿捏等都需要品味。裱具這行只存在大致規定，最後會裱出什麼樣的成品，全靠裱具師的美感。

「主角終究是本紙，我們的工作就是扮演稱職的配角，把本紙突顯出來呐。太出風頭可是不行的。」裱具師一臉自豪地說。

真的沒有太出風頭嗎？我雖然有點在意，但是我沒有問。

「不過因為品味沒有所謂的正確答案，是門很難的學問。因此平常多累積一些經驗以提升品味，也是工作的一部分。」

（※1）譯註：本紙指的是美術作品本身，裂地則是襯在其下方的彩色布帛，中式掛軸稱這個部分為鑲料，作用類似畫框。

這麼一說，不少裱具師都擁有嗜好。與裱具頗有淵源的茶道與花道還容易理解，不過也有職人常常去參觀現代美術展覽，還有職人表示他的興趣是攝影。但是也有會說「我最近迷上家庭菜園了」的職人，也許家庭菜園在某個部分也有助於品味提升嗎？

傍晚離開工房時，裱具職人說他要順便看看天氣，便送我到玄關。但是外面依然下著傾盆大雨。

「今天就這樣，睡吧。」

裱具師抬頭看著黑漆漆的天空，一臉生無可戀地嘟噥道。

裱具師 ②

京裱具

掛軸之類的裱具，大致上由本紙、和紙、裂地三個部分組成。和紙主要來自吉野（奈良）與美濃（岐阜），裂地則由西陣（京都）供給，裱具師的工作必須與這些材料的產地密切往來。能夠取得多好的材料，就得看裱具師的本事了。

花十年熟成的「可撕」糨糊

不論是掛在壁龕當掛軸，或是捲起來保存的書畫，積年累月下來難免會有所損傷。畢竟這些都是紙做的，所以裱具原本就以定期保養為前提製作，而京都也存在專門負責修復的裱具師。

但是紙這麼脆弱，怎麼耐得住一再的修復呢？

「因為我們用的是這種老糨糊啊。」

裱具師說完，就從工房裡搬出一個大型桶狀物體。這很明顯就是醃米糠醬菜用的容器。

「鍋子裡燉煮的澱粉糊是新糨糊，這個呢，則是花十年左右熟成的老糨糊。」

我湊過去看，撲鼻而來的是有點難聞的發酵味。說好聽一點像是優格，說難聽一點則像是梅雨季晾的衣服……

熟成的老糨糊黏度會下降，能夠長期保有「些微」的黏著力。使用老糨糊黏貼的紙張，具有即使經過漫長歲月，依然能夠輕鬆撕下的特性。書畫會定期使用老糨糊在本紙上用和紙「打底」（P68），因此能將損傷降到最低。裱具師在作業時，都會考慮到自己貼上去的和紙有天會被某位職人在修復時撕下來，所以不論哪個時代，一直以來都是使用老糨糊。

老糨糊的製作方法通常是各家工房的不傳之秘。雖然都有在陰涼處存放數年的共通點，但說到詳細部分，每位裱具師都有自己的一套理論。有些裱具師認為熟

成的時間需要十年，但也有裱具師認為八年最好。存放的地點也各不相同，有些放在地板底下、有些放在流理檯下方、也有埋在土裡的，我也聽過裱具師說「結果還是冰箱最適合」。

「太常拿進拿出會影響糊糊的發酵，所以我都像這樣把一次使用的分量分裝出來。」

他邊說邊拿一個巴掌大的玻璃罐給我看，讓我有一瞬間懷疑了自己的眼睛。但是，應該沒錯吧？這不是筍乾的空罐嗎，而且是那個有名的牌子桃○……嘻嘻，就是因為這樣我才戒不掉工藝的採訪。雖然話題偏離老糊糊了，但裱具師不在意地繼續說道：

「變成這種水水的感覺，就是最好用的時候呐。」

裱具師一邊用食指與中指搓給我看。我借了他的刷毛一沾，確實質地清爽，黏稠感較少。他把老糊糊裝進木桶與新糊糊或水混和，根據當天的工作調整粘度。

附帶一提，裱具師使用的這個木桶，現在已經很少職人在做了。雖然不是完全沒有，但狀況已經嚴峻到只要裱具師聚在一起，就一定會聊到木桶職人的話題。如果換作塑膠容器，刷毛就沒有辦法吸飽糊糊，所以現在每位裱具師都小心翼翼地使用著以前的木桶。

比起曠時費工的老糊糊，文具常見的化學糊糊更好操作。使用化學糊糊不僅能大幅縮短作業時間，完成後的外觀也和使用老糊糊的成品看起來沒有太大的差別。但是專精修復的裱具師都眾口一致地說「那個不行呐。」因為化學糊糊的黏著力太強，修復的時候沒有辦法撕得乾淨。

他們對於過去修復時使用老糨糊的裱具師心懷謝意，同時也相信幾十年後，依然會有使用老糨糊修復的裱具師存在。古今東西的名畫，就靠著老糨糊的反覆修復存活至今。

歷代裱具師就像接力賽跑的選手一樣，接下製作老糨糊的棒子，裝進筍乾還是其他什麼的罐子裡。

「不嫌棄的話，這些給你。」結束採訪後，裱具師讓我帶了一點老糨糊回家。我一回到工作室就想要試用看看，於是拿影印紙代替和紙，塗上糨糊黏貼起來。

啪啦。

的確馬上就掉下來了。當文具來用的話，完全不及格。我左思右想，老糨糊在我這裡毫無用武之地，只有在裱具師的工房才能施展真正本領，真是的極為受限的糨糊啊！

我在充滿梅雨季室內曬衣味道的工作室裡，一次又一次地重複貼上、撕下。唯一能夠享受的，就只有這種啪啦一聲撕下來的樂趣。

裱具師 ③

京裱具

裱具原本是為了補強及保存經典和佛畫而誕生的技術，因此與佛教之間淵源深厚。裱褙佛畫的裱具師，會徹底調查裂地的色調以及紋樣蘊含的意義，成品不僅要展現搭配的美感，也必須使裱具擁有寺院寶物的高格調。

佛祖的怪醫黑傑克

修復裱具就像外科手術。

裱具師在修復過程中必須判斷損傷程度，只將狀況差的部分謹慎除去。是要選擇伴隨風險的全盤修復呢？還是穩妥的維生治療？裱具師一直以來都得面對這種壓力，還有無數不管怎麼說明都難以理解的複雜技術。

其中症狀特別嚴重的患者，就由專門修復佛畫的裱具師處理。說起來，他們就像佛祖專屬的怪醫黑傑克。

幸運的是，我竟然有機會見證準備展開佛畫修復作業的現場。那是一幅不知道多久以前描繪的涅槃圖，而且是一名可憐的患者，由於被當成傳家之寶珍藏起來，不知不覺間就連所有者都忘了祂的存在，當然也未曾修復過。顏料剝落、和紙硬化、還確定有幾處破損，完全處於瀕死狀態。

負責手術的裱具師也流露出緊張的神情，因為光是在工作台上攤開卷軸（※1），就會發出啪哩啪哩的聲音。裱具師緩慢地、慎重地將其攤開。我在稍遠的地方觀察，以免妨礙他作業。弟子們也停下手邊的工作，凝視著師傅的行動。

到底該怎麼辦呢？會從哪個部分開始呢？

裱具師在緊繃的氣氛中，以緩慢的動作安靜地合起雙掌，接著開始誦經。當然，也沒有忘記焚香。

夏日午後的工房，只有誦經聲在裡面迴盪。平常為作業帶來消遣的調幅廣播，

（※1）卷軸……以軸捲起書畫的裝裱種類。

這時也關掉了。過了好久，甚至久到讓我覺得當天的作業會在誦經中結束。

什麼時候才會開始動手呢？正當我準備問可……喔不，是弟子的時候，誦經的聲音逐漸變小了。弟子們也已經回到自己的崗位。

這張涅槃圖乍看之下，就連畫的是什麼都難以分辨，於是作業就從判斷涅槃圖的狀態開始。我原以為裱具師會拿放大鏡，從近到誇張的距離仔細觀察，結果他又站到大約兩公尺外的地方遠遠注視。裱具師的動作變得敏捷起來，氣氛完全不同於剛才的沉靜。在裱具師專注工作時打斷他，雖然有點抱歉，但我還是問了他誦經的理由。

「從我入行之後就一直這麼做了。我們要對信仰的對象下刀，誦經也是理所當然的。」

裱具師如此回答，他的視線仍然停留在涅槃圖上。

這次修復的困難之處，似乎是修補數十處剝落的顏料。裱具師用鑷子夾起顏料的碎片，仔細盯著看，過了幾分鐘之後，他甚至開始聞顏料的味道。

日本的古畫作畫使用的是礦物顏料等天然材料。而且色彩鮮艷的佛畫，極有可能一個顏色就混了好幾種顏料。修復作業必須找出原材料，修補時還得做出褪色的仿舊效果，才能與其他部分融合，不顯突兀。

不管再怎麼聞，都不可能完全猜中顏料的成分吧？這點裱具師也十二分了解。但是在沒有任何線索的情況下，如果氣味能為顏料種類帶來一點提示，也只好聞聞看了。雖然我沒有親眼看到，但是我想一定也有會舔顏料的裱具師。

過了好一陣子，我在某天接到了連絡「修復終於完成了，你來看看吧！」當我

打開工房的門，映入眼簾的是裱具師滿臉笑容地看著掛在牆上的涅槃圖。這個久違的表情，宣告長達數個月的困難手術終於成功。如果患者是人類，肯定已經沒命了吧！

啊啾嗯噗利Ｋ！真不敢相信！

雖然不可能和新作一樣，但卻美到和修復前「判若兩畫」。

「作業途中出現了這個。」

裱具師說完，給我看修復前就附在畫上的軸棒（※2）。上面寫著大約三百年前的日期，以及當時負責作業的裱具師的名字。

「這個部分只有裱具師在修復的時候才會看到。他大概很想對後世的裱具師炫耀『怎樣，我幹得不錯吧？』」

但是，昔日的名匠應該也未曾想過，自己的名字會這樣遭到遺忘，直到三百年後才被發現。雖然軸棒損傷嚴重，必須換上新的，但裱具師說，他會把那位名匠跟自己的名字寫在軸棒上。

裱具師的技術較量超越時空。而其中專門修復佛祖的怪醫黑傑克，無論在哪個時代都帶點浪漫主義的色彩。

（※2）軸棒……附在裱裝下方的圓柱形木材。卷軸捲起時成為芯，可以補強書畫，幫助保存。

78

鎚起師

鎚起

反覆進行用鎚子敲打延展金屬胚與退火（※1）工序，以塑造出立體形狀的鍛造技法。鎚起時，需要視金屬的彎曲程度，更換不同大小的鎚子。這個技法除了用於製造罄子（※2）等佛具之外，也常用於製作花器與壺。

用生命敲打的鏘鏘屋

鏘、鏘、鏘。

我拜訪鎚起師時的第一印象，就是一旦開始作業就幾乎無法對話的高分貝，以及工房中因金屬互相撞擊而顫抖的空氣。

「我們這裡從以前就一直發出這種聲音不是嗎？所以老是擔心會吵到鄰居。不過我們從以前到早到晚都在這裡工作了，附近的人也都叫我們『鏘鏘屋』吶。他們大概覺得『那裡整天鏘鏘地響個不停，也不知道是在做什麼』吧。」

鎚起顧名思義，是用「鎚子」把一片金屬板「敲起來」的延展成型技法。我拜訪的是專門製作鏧子的鎚起師。雖然我很訝異碗狀的鏧子竟然是用一片金屬板敲打而成的，但鎚起師生氣勃勃的作業風景更加吸引我的目光。

鎚起師坐在直接置於地板的小台子上，微微彎著腰，朝著擺在腳邊的黃銅胚板，將約十公斤重的鎚子揮舞而下。除此之外沒有什麼其他的工具。厚約一·五公分、重約二十公斤的黃銅板，就在鎚起師不斷重複的作業當中變成盤狀、缽狀，最後成為碗狀的鏧子。

「中途還要經過幾次退火。黃銅板大概要花一個月左右的時間，才能一點一點、一點一點地敲成鏧子的形狀吶。」

鎚起師拿起鎚子敲打了一陣子之後，臉上開始冒出斗大的汗珠，呼吸也變得粗重紊亂。他有時候會停下作業伸伸懶腰，或是轉轉兩邊的肩膀。當鎚子在黃銅板

（※1）退火（燒鈍し）……把加工的金屬放入窯中加熱，再徐徐冷卻的工序。這是利用金屬經敲打會變硬，經熱則會變得柔軟的性質所發展出來的鍛造技法。除了鎚起之外，也會運用在其他許多地方。

（※2）鏧子……僧侶在寺院誦經時敲響的佛具，屬於鐘的一種。有些宗派稱為大鏧。大型的鏧子有些口徑甚至會超過50公分。

80

上留下無數敲打的痕跡、罄子基本上成型之後，鎚起師就著手展開收尾的作業。

「最後是音色的調整，接下來才是這個工作的重頭戲呐。如果只需要敲出好看的形狀，那可輕鬆多了。」

我目前為止所見的製程已經夠辛苦了，還有更辛苦的作業嗎？但是音色什麼的我也聽不出來啊。或許表情透露出我的想法，鎚起師一言不發地拿棓（※3）敲響已經完成的罄子，發出「鏗」一聲響亮的聲音，接著是「嗡嗡嗡」的大聲低鳴，最後留下「嗡——」的悠長餘韻。

罄子是被歸類為「鳴物」的佛具，換句話說，就和鐘與太鼓一樣都屬於寺院的樂器。外觀固然重要，但音色更是關鍵。尤其一開始的棓敲聲、途中的低鳴，以及最後的餘韻，必須三者兼備且音色優美，才會被視為最頂級的罄子。音色取決於碗狀罄子的罄口厚度，鎚起師必須一邊以鎚子敲打罄口進行調整，一邊找出三個階段都能發出最佳音色的完美平衡。

從第一聲棓敲聲到現在已經經過大約五分鐘了，但餘韻依然沒有結束的跡象。餘韻的長短，正是鎚起師最能發揮本領之處。

「聲音還不會這麼快結束咧。舒服響亮的棓敲聲之後，變成悠然的低鳴，最後漫長的餘韻持續。這個罄子做得不錯呐。」

近年來，市面上出現許多便宜且能夠大量生產的機械製或鑄造罄子，至於從鎚起師聽著幾乎已經變成振動的餘韻，露出滿面笑容。

一片金屬板敲打延展而成的罄子，如今已經成為珍稀的存在。使用的材質雖然相

（※3）棓……敲打罄子的棒子稱為「棓」，敲下去的最初聲響則稱為棓敲聲（棓当たり）。音色隨著罄口的厚度、口徑、金屬胚的合金比例而改變，每個罄子都必須將音色調整到穩定才行。調整作業無法訂出標準流程，只能依靠經驗。

同，乍看之下難以分辨，但最大的不同，就在於這個餘韻。手工打造出來的音色悠揚耐聽，是鎚起師的驕傲。但為了達到這個難以傳達的品質標準，鎚起師卻付出了極大的代價。

「最傷的就是腰跟肩膀了，還有作業的音量太大，聽力也會愈來愈差。所以鎚起師都退休得很早。雖然還很想繼續工作，但身體已經變得不聽使喚。我阿爸是這樣，我阿公也是這樣。」

嚴酷的作業長時間累積下來所造成的傷害，甚至也為日常生活帶來障礙。聽說還有鎚起師動了好幾次腰部的手術，最後就連走路都有困難，才不得已退休。

「這個工作大概要花二十年才能出師，接下來身體如果還能再撐二十年就謝天謝地了。我覺得吶，鎚起師，尤其是做鏨子的，一輩子能夠做的工作就是那麼多。年輕時候工作量大的人，身體傷害也來得很早，但就算依著自己的步調做，也總有一天會做不了。我阿爸常說『這個工作是賣命在做的』，他說得一點也沒錯吶。」

說這話的鎚起師大約四十五歲上下。在他邁入職人生命的成熟期時，也開始感受到身體的衰退。鎚起師能夠拿出最佳表現的巔峰狀態轉瞬即逝，結束漫長辛苦的學徒時代之後，退休的倒數也已經開始。

「不過啊，鏨子的品質倒是一年比一年好吶！」

一年比一年好的，指的當然就是餘韻了。不知道在他剩下的人生當中，還能留下多少鏨子作品。希望後世的人，也能注意到那優美的音色，因為這是被稱為鍛鏨屋的職人，用滿是瘡痍的身體換來的成果。

蠟型職人

從名稱就可以看得出來，這是一種以蠟為原型製成的金屬鑄造物。蠟型與砂型（※1）或惣型（※2）等其他鑄金（※3）技法相比，可塑性（※4）較高，能夠鑄造出細緻複雜的造形。日本的蠟型鑄造因佛教工藝而興盛，飛鳥時代（五九二～七一○）之後除了鑄造佛像，也開始用來鑄造香爐與燭台等具足（※5）。現在僅剩少數職人承襲這項技術。

熔掉也不能重煉

「嘿喲！」蠟型職人發出一聲輕喝，手上握著長杓，將煮得濃稠滾燙的「鑄湯」

（※6）舀起，澆進鑄型（※7）裡。光是這個動作，就讓蠟型職人的額頭冒出彈

珠似的汗滴，剛才綁到頭上的毛巾已經濕透了。

「喂，那裡危險吶！」蠟型職人傳來嚴厲的聲音，但我在不甚寬敞的工房裡找不

到安全的地方，實在不知道該往哪裡移動才好。

現在才凌晨四點，天色微暗。聽說蠟型職人早在兩個小時之前就已經開始準備

工作。我已經搞不清楚這到底該算是半夜還是凌晨了。總而言之，蠟型職人在我

的職人採訪史上前所未見的時段展開工作。

製作蠟型總歸一句話就是費工。首先要將真土（※8）覆蓋在捲著稻草的鐵芯

上，塑造出大致的形狀，接著再塗上以蜜蠟及松脂調成的蠟，做出細部造形。蠟

的上方再塗上一層真土，等到乾燥之後抽去鐵芯與稻草，接著還要再塗上真土。

做好的蠟型放進火中加熱，內部的蠟就會融化流出，這時鑄型才終於完成。雖然

蠟的原型最後會融掉，但製作過程相當費時。蠟型職人使用加熱的抹刀或刮刀，

邊將蠟融化邊雕刻而成的原型，精巧的程度就像完成品。

「這當然辛苦啦，因為要做出和成品一樣的東西吶！」

既然如此，一開始直接在金屬上雕刻不是比較快嗎？蠟型職人好像聽見我的心

聲，他接著補充「畢竟只有鑄造物才能呈現金屬光滑的表面吶。」

（※1）砂型……以砂製成的鑄模。用來量產形狀較為單純的鑄造物。

（※2）惣型……在黏土上直接雕刻紋樣製成鑄模的技法。經常用來製作鐘或釜等大型鑄造物。

（※3）鑄金……將熔化的金屬澆進鑄模的成形技法。也稱為金屬鑄造。

（※4）可塑性……加工的容易程度。

（※5）具足……佛具的稱呼。依數量分成三具足、五具足，最常見的三具足由香爐、花瓶、燭台構成一組。

（※6）鑄湯……在高溫之下熔化成液狀的金屬。

作業繼續進行，就算所有的鑄型都澆進鑄湯了，天色也還只有微青。蠟型職人將散發出熱氣的鑄型拿到工房外面，淋上冷水冷卻，鑄型發出滋滋聲並冒出大量的水蒸氣。

蠟型職人說「接下來只能等溫度降下來，總之先休息一下吧。」說完就直接回到工房。在氣溫高的季節，這時候便是早餐時間。

不過，為什麼選在這麼大清早開始作業呢？雖然一般來說，確實很多職人喜歡在冷空氣中進行金屬鑄造作業（※9），但即便如此，凌晨二點不會太早嗎？

蠟型職人聽了我的問題之後，用帶著歉意的聲音回答「因為會打擾到鄰居啊……」上一代的蠟型職人，在現在這個地方開設工房是在大約六十年前。當時四周原本擁有豐富的自然環境，但不知不覺間卻變成密集的住宅區。

「做這個要燒轟轟烈烈的大火吶，又是冒煙又是冒蒸氣的，附近鄰居也會被嚇到吧？所以就改成深夜鑄金，白天製作蠟型或是做點打磨之類的事情。」

休息結束之後，鑄型完全冷卻，裡面的鑄湯也平靜了下來，完全看不出原本煮得滾燙的樣子。接下來只要用鐵鎚敲破鑄型，把裡面的鑄造物取出即可。蠟型職人費時費工打造的鑄型，在這個時候消失地無影無蹤。

「最後還要用銼刀打磨修飾。」蠟型職人抓著才剛從鑄型中取出的香爐，放到我的面前。

「接下來又是麻煩的工作了。」

無論是多資深的職人，對金屬鑄造來說失敗都是家常便飯。有時候敲破費盡千辛萬苦完成的蠟型取出的鑄造物，卻因為氣候、真土的調配、爐的溫度等各種因

（※7）鑄型……用以澆入熔化金屬的模型，內部雕刻著完成品的造型。好幾個鑄型並排擺在工房裡的樣子，就像小動物一樣可愛，但裡面注滿超高溫的鑄湯，因此不能靠近。

（※8）真土……由粒子細緻的砂土所調配而成的鑄型材料。

（※9）在冷空氣中進行金屬鑄造作業……因為四周微暗比較容易分辨鑄湯與鑄型的溫度變化，加上氣溫較低也能減輕體力負擔。

素，產生了稱為「巢」的氣泡。這個大約只有針刺大小的孔洞，將成為無法挽回的失誤。

「不管多小，只要巢出現就完蛋了。」之後不管再怎麼努力打磨修飾，都沒有辦法完全弄掉。花大把時間，辛辛苦苦擺弄做出的精細鑄型，全都變成做白工了。

如果發現了巢的話……蠟型職人不等我說完，就冷淡回答道「只能熔毀了。」

熔毀指的是把完成的鑄造物放回爐裡熔掉，這真的是全部從頭來過。不知道蠟型職人盯著熔毀的火焰時，抱持著什麼樣的心情。

日本有一句俗話「熔掉重煉也無妨」，意思是在工作上轉換跑道時，可以運用上一個工作的經驗，而這句話正源自於將失敗的鑄造物熔掉再重新利用的「熔毀」。

鑄造物不管重新鑄造幾次都可以，但是像蠟型鑄金這種太過特殊的職人技術，卻極難應用在其他領域。因此蠟型職人就算作業辛苦、麻煩，也無法輕易換工作。

即使工房周圍的風景不斷改變，蠟型職人依然持續待在這個地方。他在這裡以不需要熔毀的鑄造物為目標，揮灑著汗水工作。

86

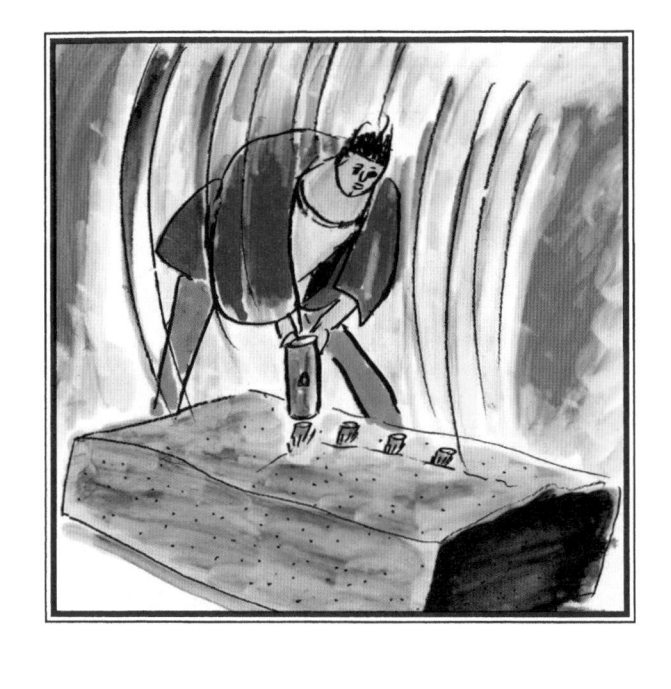

石工

石工藝

京都自古盛產高品質的花崗岩，因此自平安時代開始就有許多石工在此切磋技術。京都石工生產的石製品以石燈籠、蹲踞（※1）、層塔等庭園造景為主，幾乎所有作業都由一位職人包辦，不分工。而現在以手工進行所有製程的工房，在京都僅存寥寥數家。

你看得見岩石的眼嗎？

岩石有眼，而且還有好幾個。我在石工的工房裡呆呆地看著他作業時，得知了這個事實。

製造石燈籠的第一道工序，就是將過於巨大的石材，分割容易加工的大小。而我當天關注的事情，就是石工會如何分割。這應該是件體力活吧？說不定是石工的工作當中，最辛苦的一道工序。石工完全不在意我胡思亂想的眼光，慢悠悠地將幾根楔子打進石材裡，用鎚子一口氣敲下去。

「轟隆——」一聲，重量遠超過一噸的巨大石塊，一眨眼就裂成兩塊。石工為什麼能夠憑一己之力，簡簡單單就敲開石材呢？就算我親眼目睹整個過程，依然忍不住覺得不可思議。

「只要沿著岩石的眼，說白話一點就是紋理，把楔子敲進去，不管多大的石材都能輕鬆敲開。最重要的就是能否把岩石的眼找出來，並挑選最容易敲開的眼。眉角就只有這樣而已吶。」

日本有各式各樣的岩石。光是石工工藝的代表石材花崗岩，就有御影石（兵庫縣）、庵治石（香川縣）、生駒石（奈良縣）、鞍馬石（京都府）等數不清的種類，性質與硬度也各不相同。不過，不管哪種岩石都是經過千百年歲月沉積在地層的礦物集合體，所以無論岩石多巨大、多堅硬，只要準確分辨出沉積層的紋理，憑一人之力也能敲開岩石。

（※1）譯註：由水缽與裝飾石組成，作為進入茶室前洗手漱口之用。

道理雖然懂了，但是不管我再怎麼盯著岩石看，都還是看不見它的眼。「要是這麼簡單就能被你看出來，我們就要失業囉。」石工笑著回到工作崗位，繼續示範他的作業。

石工使用的工具並不多。譬如石頭（※2）、鑿子、楔子，還有洋尖鎚、齒毛鎚（※3）等擁有奇妙名稱的鎚子。他在作業時，會先用尺與墨在石材上畫線，再沿著線將楔子打入。這時就必須分辨出岩石的眼。石工想像完成品的大致形狀邊盯著岩石看，從好幾個石眼中，找出最適當的位置。這個階段在石工的整個製作過程中可算是準備工作，但卻是最重要的一道工序。

石材敲開之後，接下來的步驟就是專心致志地雕鑿石塊。沒有辦法大塊敲開的部分，就用洋尖鎚敲下來；細節的加工則使用石頭與鑿子；最後收尾時再以齒毛鎚「叩叩叩」地敲著石材的表面，讓石材逐漸接近想像中的形狀。

除了石眼實在摸不清頭緒之外，石工的作業看起來意外地單純。

「沒這回事啦。就算是同一種岩石，也有各種不同的質地吶。有的硬有的軟，就連顏色也不盡相同，每顆石塊都有不同的個性，處理的方式也得配合其個性調整才行。石燈籠什麼的，不是從鎌倉時代流傳到今天嗎？它們的壽命比製作的人還長，所以得花工夫好好打造才行吶。」

石工一次又一次地反覆雕斫（※4），直到石燈籠逐漸成形。我開口問道「這樣終於完成了吧？」石工回答「差不多九成啦。」

「剩下的，就是等待大自然的力量讓它生鏽了。」

石工邊說，邊指著工房後面綿延的群山。石工把工房設在比叡山麓的北白川，

（※2）石頭……石工使用的金屬鎚。石工透過使用大小不同的石頭，調整敲打鑿子的力道。鑿子與石頭是石工最常拿在手上的工具，有些石工為了追求用起來順手的極致，甚至在工房裡設置鍛冶場，自己親自鍛造石頭。

（※3）洋尖鎚（ハイカラ）、齒毛鎚（ビシャン）……洋尖鎚的前端尖銳，齒毛鎚則是四角形、金屬面有許多細小的突起。作為修飾石材表面質感之用。石工的工具有不少獨特的名稱，由來依地域而異，真相不明。若有人知道的話，歡迎指教。

（※4）雕斫（ハツリ）……「雕鑿」在石工業中的行話。

這裡是知名石材「白川石」（※5）的產地，自古以來就是許多石工聚集的石工聚落。冬天冰凍的寒氣，以及周圍群山與白川水流產生的溼氣，能夠賦予石燈籠人力無法帶來的風韻。石工口中剩下的一成，也就是最後一道工序——等待大自然完成最後的修飾。

不只石燈籠，離開石工手中的石製品，都必須擺在山坡上經過至少數年的風吹雨打。所謂的「生鏽」，指的是石製品歷經北白川的四季、長出青苔的狀態。如此一來，安置於庭園時才能夠自然地融入。

這真是個需要耐心的工作。今天看到的石燈籠，不知道什麼時候才能送進某座庭園。我邊聽著石工鑿刻石材時悅耳的節奏，邊想著這些事情，擺在背後山坡上的幾座石燈籠映入眼簾。並排在那裡安靜等待生鏽的石燈籠，看起來就像樹木一樣。有一瞬間，我覺得自己對上了石燈籠的眼神，不禁嚇了一跳。

（※5）白川石……
由於北白川被日本政府指定為風景區，現在白川石已經禁止開採，只能使用過去開採的石材，因此是相當寶貴的存在。隨著採石禁止，過去佔北白川居民大半的石工，多數也不得不停業或遷移。

90

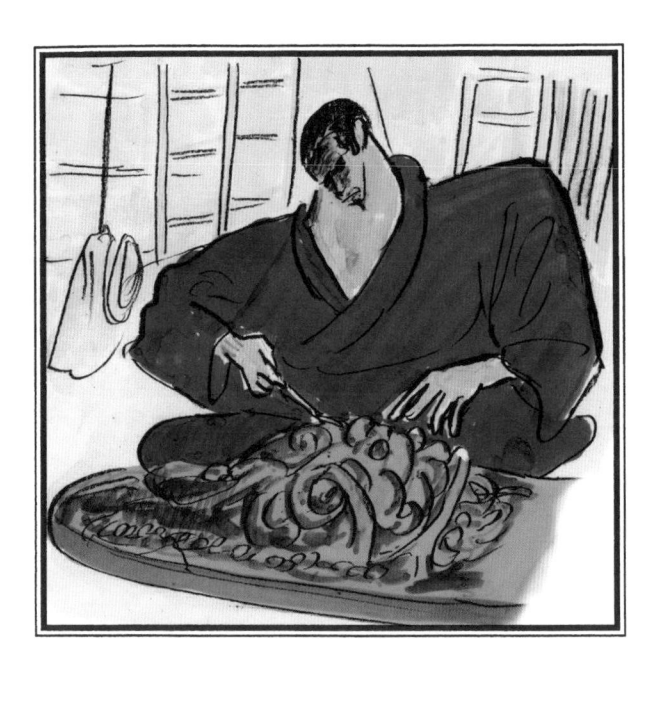

鬼師

京瓦

京都自從平安京建都以來，製造瓦片的技術就隨著寺廟神社與宮殿的興建而發展。現在所有製程都靠手工完成的工房在京都只剩下一間。其餘的則分布在自古以來盛行製瓦的三河（愛知縣）、淡路（兵庫縣）、石州（島根縣）等地。

守護都城的慈祥惡鬼

我在尋訪職人的時候，遇見了惡鬼。

走在京都街道上，稍微抬高視線，就能看見各式各樣的屋瓦。在屋頂上交錯排列成平緩曲線的平瓦與圓瓦、町家的鍾馗（※1）、寺廟神社裡向我張牙舞爪的鬼瓦（※2），還有屋脊兩端高舉的鴟尾（※3）、獅子口（※4）等不知道源自於什麼形狀的瓦片。

我開始對這些瓦片感興趣之後，便想要拜訪製作瓦片的職人。而我最後找到的，就是在瓦職人中專門製作鬼瓦的「鬼師」。

鬼師的工作內容相當廣泛。從一般家屋的屋頂使用的瓦片，到鬼瓦、鯱這些特殊形狀的瓦片等，什麼都能做。換句話說，只要是瓦片，鬼師都能做出來。

「瓦的材料是黏土，只要有水跟土就能做得出來，所以製程也很單純吶。這樣吧，這裡有一個正在做的『鬼』，你來看看。」

鬼師。這個稱號聽起來威風八面，但本人卻沒有壓迫感。他望著在工房裡東翻西弄弄的我時，那眼神甚至祥和地過分。

製瓦使用的黏土，需要在室外熟成一年。因為豔陽曝曬與風吹雨淋，能將黏土的雜質沖走，使粒子變得均一。

黏土準備好之後就是成型。比較小的平瓦或鍾馗等，可使用木製或石膏製的模板，但是像鬼瓦這種大型瓦片，就必須先畫草圖，再徒手調整形狀。鬼師口中做

（※1）鍾馗……為中國古老故事中，相傳可以驅邪除魔的人物。這裡指的是鍾馗造型的瓦。日本自古以來也把鍾馗當成消災除厄的象徵，擺在町家的屋頂上。鍾馗的形狀依時代而異，但都具有落腮大鬍、雙眼圓睜與右手持劍的共通特徵。

（※2）鬼瓦……坐鎮於屋脊兩端，以消災除厄與裝飾為目的的瓦片。各時代的文化與建築樣式，誕生出表情各具特徵的鬼瓦。現代製作的鬼瓦，也仿照各時代的特徵，分為奈良型、平安型、鎌倉型等等。

到一半的鬼，就是正在成型途中的鬼瓦。

「草圖畫是畫了，但不過就是形狀與尺寸的參考。因為鬼的五官只要稍微動一下，表情就會變得完全不一樣呐。」

原來如此，當鬼師用刮刀在鬼瓦眼部重複著把黏土堆上去又削下來的作業時，鬼就一下發怒一下微笑，表情變幻無常。

成型之後接著打磨。這個乍看平凡無奇的工序，實為京瓦最大的特徵，將決定瓦的品質。鬼師用金屬製刮刀輕柔地在黏土表面來回塗抹，直到表面變得平滑。

「作業中最困難的部分就是打磨了。愈上等的瓦，愈需要仔細打磨兩到三次。因為打磨的好壞左右了最後呈現出來的光澤，差異之大完全不可相提並論呐。」

反覆打磨黏土的表面，才能讓完成的瓦片綻放出美麗的銀色光澤。但也不是磨愈多次愈好，要是黏土表面的粒子因為打磨次數增加而變得太細，最後入窯燒製

（※5）時就難以在窯中燒結。因此打磨時必須兼顧成品的效果與作業的難易度，找到恰到好處的平衡並不是件簡單的事情。

「不過，仔細打磨就是京瓦迷人的地方。只是真的很不容易呐，這個工作最耗神的一關就是打磨了。」

鬼師的話聽起來像是在抱怨，但他的表情卻似乎有點開心。「先別管打磨了。」他邊說邊帶我到工房外面，那是曝曬並保存黏土的地方。

「這些全部都是從京都以外的地方訂來的黏土呐。以前東山一帶可以採到很棒的黏土，但現在因為住宅開發完全不行了……」

哪裡的黏土不是都一樣嗎？鬼師不等我說完，就繼續說道：

（※3）鴟尾……起源不明，據說其功用是保佑建築物免於遭受火災。由於形狀類似沓，也稱為沓型，常見於古代的宮殿、寺院建築，也被視為鯱的原型。

（※4）獅子口……安裝於屋脊，作為裝飾或是鎮石之用。由四角形的箱瓦與圓形組合而成，特徵是具有稱為綾筋的山形線。常見於室町時代以後的建築。

「雖然做工仔細是京瓦的優點，但使用京都的黏土也很重要的呐。」

鬼師在這天第一次流露出陰鬱的表情。不只是瓦職人，工藝世界普遍有一種想法，認為最適切的材料必須從當地取得。因為材料即使經過職人之手改變了形貌，只要氣候風土與形成時的土地相同，儘管過了幾十年、甚至幾百年，東西也能自然而然發揮作用。所以職人稱這種材料為「地物」，自古以來就相當珍惜。

「用現在的話來說的話，就是地產地消吧。屋頂上的瓦要能耐得住風雨，也要呼吸。所以下大雪的地區要用含有石頭的堅固黏土，但是像京都這樣潮濕的地方，沙粒細緻、帶有黏性的黏土比較好呐。」

據說鬼師現在也會在古老寺社修繕屋頂時收購舊的京瓦，將其粉碎之後混入新的黏土使用。

過一陣子之後，我接到鬼師的聯絡表示「那個鬼做好了」，便再度拜訪工房。

高度大約有一公尺的巨大鬼瓦露出大顆獠牙，雙眼圓睜地瞪著我看。在昏暗的工房裡近距離看著它時，儘管知道是工藝品，還是覺得有點可怕。長這個樣子，應該不管什麼樣的凶神惡煞都能趕跑吧？不過盯著看久了，卻也莫名地開始覺得它有點可愛。鬼瓦雖然有形狀固定，但終究是手工製品，它的表情或許也投射出製作者的內心吧？

「有可能喔，和這個一樣的鬼啊，如果是師父做的，就完全是惡鬼的樣子。我做的鬼大概是太慈祥了，不夠到位。看來我還太嫩呐。」

怎麼會太嫩。全力以赴做出來的鬼瓦，反映出自己的個性，不是一件很棒的事情嗎？我看著眼前覷覷慈祥的惡鬼，也忍不住露出笑容。

（※5）最後入窯燒製：製瓦的最後一道工序是燒結。黏土在最高溫達1000℃以上的窯中，經過30小時以上燒結成型。接著熄火，在窯中爓製將近10小時，產生京瓦獨特的銀色光澤。

94

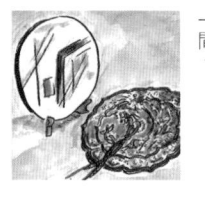

鏡師

和鏡

從戰後到玻璃鏡普及之前，和鏡一直是人們生活中不可缺少的工具。此外，鏡子也因為其神秘性而被視為神靈附身之物，用於祭祀等場合，而神社至今依然將神鏡當成神明的化身祭祀。

二十世紀初的大正時期，光是京都市內就有數十間鏡子工房，但現在日本國內只剩下僅存的一間。

夢見耶穌基督的鏡師

我在前往鏡師工房的路上就已經下定決心，今天一定要直截了當地詢問鏡師魔鏡（※1）的原理。不，說到底，魔鏡究竟是什麼？其他的事情就算了，今天一定要徹底問清楚魔鏡的機制。

魔鏡指的是一種不可思議的鏡子，能夠利用反射光投影出圖案。鏡面上沒有動任何手腳，但是將光線反射到牆壁上時，就會突然出現耶穌基督或是阿彌陀像。

這天的採訪，就是為了從鏡師口中，逼問出不管再怎麼看都無法理解的魔鏡之謎。但是第一個問題就讓我一下子洩了氣。

「常有人問我這個問題呐。但是怎麼說呢，沒有什麼稱得上秘密之類的東西啊。」

就是盡可能把和鏡磨到愈薄愈好，只有這樣而已。」

一般和鏡的厚度大約三毫米，至於魔鏡則需要把合金研磨到一毫米左右。鏡師表示，這個薄度就是魔鏡現象的原理，也是魔鏡全部的秘密。

「魔鏡是很久很久以前的人偶然發現的現象，並不是某個人想出來的，所以也不可能有什麼機關呐。」

光靠研磨金屬製成的和鏡與現代的玻璃鏡不同，時間久了一定會變得模糊。在和鏡還是生活用品的時代，甚至還有專門從事研磨的鏡師在各地行商，由此可知，定期研磨是生活用品的時代，甚至還有專門從事研磨的鏡師在各地行商，由此可知，定期研磨對於長期保持和鏡的反射功能而言不可或缺。和鏡每磨一次，厚度就會減少數微米，所以只要持續研磨，就會變得愈來愈薄。當鏡面薄到極為接近

（※1）魔鏡……據說原本是為了保養變舊的和鏡，而在反覆打磨中偶然發現的現象。江戶時代幕府鎮壓的天主教徒利用這個現象進行禮拜，魔鏡的製作方法在戰後失傳了很長一段時間，直到一九七四年在鏡師手上復原後，就一直流傳至今。

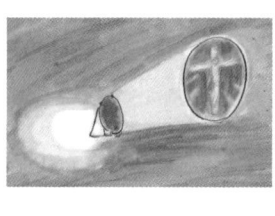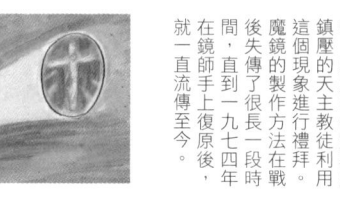

96

鏡背（※2）、幾乎就要磨穿的時候，光線就能將鏡背的圖案微微反射出來。據說這就是當初發現魔鏡現象的原因。

「雖然米原先生你剛剛說鏡面上沒有動任何手腳，不過把鏡子磨到幾乎要磨穿的時候，鏡面就會沿著鏡背的圖案形成凹陷。雖然凹陷微乎其微，肉眼很難看見，不過眼睛利的人立刻就能察覺喔。米原先生，你剛才看那麼仔細，我想應該發現了吧。」

真不愧是在三神器（※3）中佔有一席之地的鏡師，一點也不客氣呢！

普通和鏡的鏡背圖案只具裝飾意義，但魔鏡卻能透過反射光將圖案投影成像。

而且魔鏡是隱藏天主教徒（※4）的禮拜用具，必須將耶穌基督或聖母瑪利亞等圖案隱藏起來，因此真正的鏡背外側會再裝上一個有著松竹梅或龜鶴等一般圖案的偽裝用鏡背。換句話說就是將兩面和鏡黏貼在一起。

「所以製作天主教的魔鏡需要兩個砂型。其實如果鏡子完成，接下來只要用雙面膠貼起來就好，還蠻簡單的，但是用砂型製作就沒那麼容易了。」

總覺得好像會聽到更不得了的事情，現在只想仔細聽鏡師說什麼。

「製作和鏡的時候，一旦砂型沒做好，就得全部重來。雖然用的是適合鑄造的砂，但砂畢竟是砂吶。拼命做好的圖案稍微一撞就碎，這麼一來前面的辛苦就全都白費了。」

圖案繁複精緻的砂型，有時得花一個月以上的時間製作。如果所有的心力結晶在交期將近時全部化為泡影，即使不是鏡師也會欲哭無淚吧？

就算砂型沒有問題，魔鏡也只能在完成後才有辦法確認效果。就連鏡師都只有

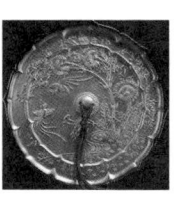

（※2）鏡背……指的是和鏡的背面。古代的設計大多受到中國強烈影響，但隨著時代演變，愈來愈多融入日本文化、宗教與風俗的圖案出現。

（※3）三神器……日本皇室代代相傳的三種寶物，即「八咫鏡」、「天叢雲劍」、「八尺瓊勾玉」。

（※4）譯註：德川幕府禁教後，日本的天主教徒便隱藏身分繼續自己的信仰，而這些天主教徒便稱為隱藏天主教徒。

在試著用光照射完成的魔鏡時，才終於知道顯現出來的成像有多鮮明。

「如果花那麼久的時間才做好的魔鏡的話……雖然這種事情到目前為止一次都沒有發生，不過光用想的就毛骨悚然。我有的時候會夢到大失敗。全力以赴做好的砂型在鑄造之前破了，或是魔鏡做好之後卻完全無法反射出耶穌基督的圖像之類的。不知道該怎麼說，反正就是讓人冷汗直冒啊。」

鏡師偶爾會夢見耶穌基督。

我想像鏡師一個人做惡夢呻吟的樣子，忍不住露出微笑。但我立刻發現自己又沉迷在這種無謂的話題裡了，結果直到現在還是沒弄清楚魔鏡的原理。冷靜下來仔細一想「鏡面微乎其微的凹陷讓鏡背的紋樣反射出來」這句話到底是什麼意思啊？「把鏡面磨到到幾乎要穿透」又為什麼會讓反射光產生變化呢？

採訪可不能就這樣結束。

我在離開之前，跟鏡師商量了下次的採訪日期。

邁向京都職人之路的就業指南

首先就從徹底了解開始

「我想成為職人，但是該怎麼做呢？」偶爾會有人來找我諮詢這件事。

依照確實與他人保持距離的京都風格，回答他「我不知道吶，畢竟我不是職人。」或許才是正確答案，但是我沒有這樣的勇氣。更何況傳統產業已經日落西山，想要投身這個世界的年輕人簡直就是稀有動物。如果有我做得到的事情，我希望可以盡力為之。

最常聽到的煩惱之一就是「我想成為職人，但是不知道該走哪個領域」。傳統工藝確實是個深奧的世界，但是如果把染色、金工、木工全都混為一談，那麼八字還沒一撇的、你未來的師父肯定也會大吃一驚吧。

再者，即使鎖定了某個領域，卻只有一個「我想成為漆職人」的模糊想法。想做的是上漆的工作呢？還是對蒔繪與螺鈿等裝飾作業感興趣？如果想做的是漆器的基底，那就不是漆工藝，而是木工藝了。其他工藝也同樣採取分工制度，因此，對自己感興趣的領域盡可能有個具體想法相當重要。

幸好，京都一年到頭都會有某處在舉辦關於傳統產業的活動，透過現場示範、與職人直接面對面的機會也很多。如果有不懂的事情，直接詢問從事該工作的人是最好的方法。所以就問個過癮，解決所有的煩惱與不安吧！不需要過於畏縮，因為這對職人來說，是宣傳自己工作的難得機會，沒有人會閉

緊嘴巴的。

不必擔心自己適不適合，也不一定需要手巧，就連連出類拔萃的色彩敏銳度也不需要。「我小時候討厭勞作討厭得不得了。」有這樣經歷的職人也不在少數。

從多如繁星的手工藝當中，遇見自己由衷想要挑戰的工作，是職人修業的第一步。

在學校學習技術

清楚自己想要進入的專門領域之後，接下來只要學會技術即可。京都有許多能夠學習工藝的學校，當然要好好利用。

日本全國唯一設置美術工藝科的高中——京都銅駝美術工藝高等學校，是至今已經培養出眾多職人與工藝家的名校。校內具備充實的實習設施，從廣泛的美術教育到漆藝、染織、陶藝等專業領域都能學習。

至於技職學校，則有專業領域廣泛的京都傳統工藝大學校（陶藝／木雕／佛像雕刻／木工藝／金屬工藝／漆工藝／竹工藝／石雕／和紙工藝等等）。各個專業領域都由現役職人擔任講師，能夠在貼近實際工作的環境中習得技術。

大學方面則有京都市立藝術大學（陶瓷器／漆工／染織等等）、京都精華大學（陶藝／織品／立體造型／日本畫／版畫等等）、京都造形藝術大學（染織品／文化遺產保存修復／陶藝／版畫／石雕／木雕／鐵雕刻等）、京都嵯峨藝術大學（陶藝／染織／版畫／古畫研究）這些藝術大學。至於二〇一二年成立的京都美術工藝大學傳統工藝學科（傳統工藝／建築／文化遺產修復／工藝設計等等），則以更專精的領域為特色。

政府經營的教育機構也是一種選擇。京都府立陶工高等技術專門校（成形／圖案等）是一所職業訓練學校，設置的目的是培養畢業後可立即發揮戰力的人才。只需要一年（只有綜合課程需要兩年）的時間，就可習得從基礎到應用的廣泛技術，因此也有不少在藝術大學中學習陶藝的人、或是已經開始工作的年輕職人入學。本校具有學費低廉、畢業後提供就業斡旋等魅力，因此也是錄取率低、極難考取的一所學校。

京都市產業技術研究所營運的傳統產業技術者研習（西陣織／陶瓷器／漆工／染色／京友禪染），雖然主要的招收對象為已經在業界工作的職人，但也對今後希望從事傳統產業的人士敞開大門。

這些教育機關都會舉辦校園開放日或畢業製作展等活動，可藉此機會一窺課程的內容，所以建議大

家在選擇學校時不要只憑資料，也要透過自己的眼睛與耳朵判斷。

尋找人脈

如果不進上述這些學校，想要尋求成為職人的最短途徑，就只剩拜師學藝一途吧。

有一點必須先說明清楚，拜師學藝不是雇用。學徒制度在過去是理所當然的，徒弟住進師父家裡，忍受只能領取微薄的零用錢，以及每月只有一、兩天休假的待遇。但現在即使是職人的世界也必須遵守勞基法，所以學徒也受最低限度勞動條件的保障。就算想要拜師學藝的人用「沒有薪水也可以」來懇求，也只會造成師父的困擾。

雖然拜師之路是道窄門，但是不用擔心，這扇門也不是關得死緊。最重要的是時機。如果剛好在人手不足的時候聯絡，甚至有可能當場錄取。還有雖然不常有，但京都的人力資源網站或是報紙的招聘欄位中，也能找到「招募職人」的資訊。

除此之外，京都有些人雖然不是職人，卻與工藝的世界有深厚的淵源。這些人就是「使用工藝品的人」，譬如茶道、花道、神社佛閣、花街從業人員。如果身邊有這樣的人，問他們是否有頭緒

也是一個方法。

譬如現在在京都技術數一數二的裱具師，他就既不是生在京都，也不是生在京都的兒子。他只是懷著「我要成為裱具師」的滿腔熱血來到京都，而且在京都原本連一個認識的人也沒有。這位裱具師抵達京都之後，首先前往的是總本山寺院。他心想「寺院一定有掛軸，所以氣派的寺院一定會有技術好的裱具師出入。」而他的策略完美奏效，僧侶注意到成天盯著本堂掛軸的他，就把他介紹給裱具師，於是他在抵達京都的短短數天之後，就以新人裱具師之姿發展開工作。雖然這不是常有的例子，但誰也不知道緣分何時會降臨。

要是你最後已經無可施了，不嫌棄的話就來找我商量吧！雖然我無法給你任何保證，但只要你願意，我可以陪你一起煩惱。

如果不知道我在哪裡，找就行了。絕對遠比找到有意願收弟子的職人更容易。

第三章

穿著

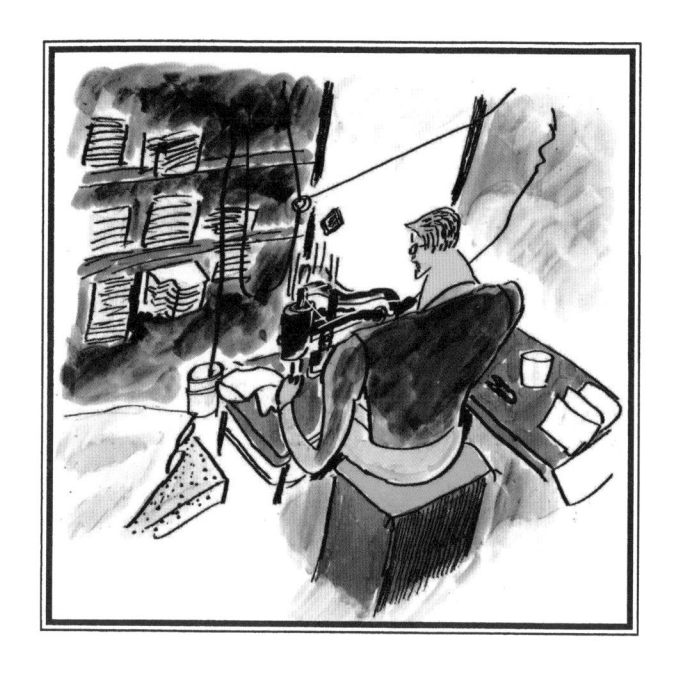

足袋職人

足袋的原型是奈良時代（七一○～七九四）貴族身著宮廷禮服時，腳下所穿的「下沓」（※1）。至於足袋的名稱，則源自於日後從武家文化中誕生的一種名為「單皮」（※2）的鞋類。直到戰前，京都市內都還有三十間以上的足袋職人工房，分別製作特徵各不相同（※3）的足袋，但現在僅存一間。

尺寸請以「文」為單位

儘管我已經累積了不少採訪職人的經驗，但依然不習慣打電話約訪。職人接電話時必須停下手邊的作業，所以都不喜歡講太久。我的開場白必須簡短，傳達的內容必須簡潔。所以第一次聯絡職人時，甚至可以說比採訪更緊張也不為過。

而我第一次打電話給足袋職人時也是如此，隨著鈴聲響了兩次、三次，我的神經也逐漸緊繃。

「足袋屋您好。」

咦？這位職人當然不叫這個名字。我整個放鬆下來，在電話裡問他這到底是怎麼一回事。

「我這裡專門做訂製的足袋，所以打來的都是別人介紹來的（※4）。而且現在手工製作足袋的職人，全京都也只有我一個，所以一報上『足袋屋』，大家就懂了呐。」

我拜訪工房時發現，那裡既沒有印上商號的招牌，也沒有任何顯示這是一間足袋工房的標示。工房位在從大馬路拐進一條巷子裡的安靜住宅區。原來如此，憑自己的力量是不可能找上這間「足袋屋」的吧。

我環視工房，首先映入眼簾的是大型縫紉機。

「這是上一代傳下來的，大約是一百年前的德國製品，想要修理也沒有零件，壞掉就糟囉。說實在，我並沒有那種『不用這台縫紉機就做不出好足袋！』的講究。如果可以的話，我也想買新的、比較好的機種呐。不過如果要換新的，就得

（※1）下沓……趾頭的部分沒有分開，形狀類似現代的襪子。貴族依階級使用麻或絲等不同的材質。

（※2）單皮……使用鞣製的動物皮革製成的鞋襪，武士會在打仗或移動時穿上，日後為了方便穿草鞋，而改良成趾頭分開，形狀近似現在足袋的樣式。（譯註：單皮的日文讀音為「TANBI」，音近足袋的「TABI」。）

（※3）特徵各不相同……足袋的足型有誕生於栃木的「天明流」，與誕生於京都的「大和流」兩種流派，分別是關東型與京（關西）型的始祖。各地的足袋流派分別參考這兩種流派設計自己的足型，做出自己的足袋特色。

104

花一大筆『這個』不是嗎？」

足袋職人邊說邊用拇指與食指比了個圈給我看。

隨意擺在縫紉機上的工具與材料中，有個沒看過的東西。乍看之下像普通的尺，但卻附上喙狀的木製零件，類似用於精密測量的游標尺。這到底是什麼呢？

職人看著我伸過去的手，緩緩露出自豪的表情。

「那個叫做文尺，是只有我們足袋職人才會用的工具。聽說你去拜訪過很多職人，但一定沒有看過那個吧？」

足袋在寬永年間（一六二四～一六四四）開始普及到庶民階級。足袋職人在這時想出了專用尺度，方便手工製作的足袋量產。這個尺度就是「文」。文以當時的貨幣寬永通寶為基準，一個寬永通寶的直徑是一文，相當於二‧四公分。文以當時的政治、文化、經濟關係密切的人。對足袋職人依此製作量尺，制定全國共通的單位，用以測量腳的尺寸。雖然文尺不像工業用的游標尺那麼精密，但直到今天，足袋業界依然使用這個尺度。

「我也量一下你的腳吧！」

我聽從足袋職人的話，脫下鞋子請他丈量。附帶一提，我的腳是二十八公分，用文尺測量就是十一文六分。「這麼大的腳是不是很少見啊？」足袋職人沒有回答我的問題，手拿著文尺開始仔細測量我的腳踝、趾圍、腳背高度。

「你有足弓呐，小趾也內翻得嚴重。如果不多跪坐，腳背會消失喔。」

他看著我變形的腳，重重地嘆了一口氣。

「你平常應該只穿皮鞋吧？腳的形狀可是會隨生活習慣逐漸改變的呐。」

一隻腳大約要量十個地方。接著職人會根據量出來的尺寸，以厚紙板製作這個

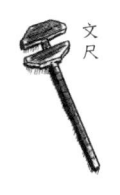

文尺

（※4）別人介紹來的（……）京都的居民當中，自古以來就有被稱為「白足袋」的階層。包括公家、僧侶、花街從業人員、吳服商人等，是一群一直以來都與京都的政治、文化、經濟關係密切的人。對於日常穿著和服的他們來說，足袋就像是常常關心哪些有技術精良的足袋職人。

人專用的紙型。只要把紙型做出來，就能隨時訂製相同的足袋。另外，從製作紙型、縫製、縫上小鉤（※5）到完成後的熨燙全部都是手工作業，所以足袋從訂製到交貨，大約需要半年以上。

「我想看從以前累積到現在的紙型。」足袋職人聽了我的請求，往工房的牆壁一指「那裡有很多啊。」我仔細一看，拆下紙門的壁櫥裡，塞得滿滿都是紙型。工房光線昏暗，加上褐色的紙型與土牆融為一體，讓我完全沒注意到。這堆積如山的紙型，到底堆了幾張呢？

「不知道呐，我從來沒數過。對了，你看這個紙型，形狀很有趣吧。左右腳竟然可以差這麼多。」

正當足袋職人準備對別人的腳高談闊論一番時，工房的電話響了。

「足袋屋您好。」

足袋職人一如往常地接起電話，但他不知為何逐漸露出困惑的表情。

「不，我們沒有在做那個呐。可以先請你來一趟嗎？」

足袋職人掛掉電話之後，一臉為難地轉過頭來小聲抱怨道⋯

「電話裡說會跟我報尺寸，要我寄足袋過去。」

對方希望郵購。我完全理解他的心情，現在都平成年代了，誰也想像不到訂個足袋居然要經過這些步驟。

即使如此，足袋職人的訂製足袋依然擁有很大的魅力。將近四百年前誕生的文尺至今仍在使用，就是最好的證明。

那可是寬永通寶呢！

（※5）小鉤⋯⋯將足袋扣上的金屬鉤。訂製足袋常會在小鉤上刻名字。

友禪下繪師

京友禪

「手繪友禪」是以手繪方式打稿、上色的染布技術。據傳這種技術由江戶時代的扇繪師宮崎友禪齋確立，以融入各個時代流行的高水準設計為特色。

手繪友禪採分工製作，總計超過二十道工序。友禪的圖案以華麗的花鳥山水為主，染布時使用「糊」防染，以便染上不同顏色。這些圖案遂從熟練的運筆技術，以及細緻的糊置技術中誕生。

以絲絹為畫布的夢幻名畫

打稿（下繪）在工序繁複的手繪友禪製程中，可說是上半場的難關。

友禪以其細緻、華麗的配色而聞名。名為「色插」的上色（彩色）作業是所有工序中的目光焦點，大家提到「友禪職人」時，也幾乎都聚焦在他們這些彩色職人身上。「我以前都不知道還有下繪師的存在。」下繪師聽到我這麼說，只是笑著回答「沒關係，沒關係。這個工作太無聊了，不知道很正常吶。」

下繪師說無聊的這項作業，其實充滿了創造性。雖然有基本的圖案，但可不是把要染色的圖案直接描在白布上就行了的。和服有袖子也有領子，當一件和服穿在人身上時，圖案的配置必須看起來自然才行。

這是一個沒有繪畫天分就做不來的工作。事實上，過去許多名聲顯赫的日本畫家在尚未出名的時候，都把畫友禪的草稿當成副業。而下繪師當中，也有很多從小就喜歡畫畫的人。

「不過，我們並不是藝術家吶。我們作畫不是為了展現自我，完成的和服也不算是自己的作品。下繪終究只是製程的一環，而且我們畫的圖一個也不會留下來，因為我們努力畫的，正是為了洗掉而存在的圖。」

友禪的草稿是以洗掉為前提而畫上去的，使用的顏料是青花（※1）。這是一種淡藍色的花，從花朵榨取出來的汁液稱為青汁，具有極高的水溶性。雖然現在用藥品調製出來的化學青花也具有類似的性質，但化學青花遇熱會產生反應、導

（※1）青花……一種露草。主要大量栽培於滋賀縣的草津市，是染色用草稿的顏料。附帶一提，也有從化學青花開發出來的自來水筆型「青花筆」。

致顏色變淡。天然青花雖然價格稍高，但對於各個工序都需要長時間作業的手繪友禪而言，還是比較受職人歡迎。

下繪職人以青花畫好草稿後，接著進入下一個糊置（※2）工序。而後將完成糊置的布料，浸到水與染料裡，以糊做過防染的部分因為沒有吃進染料而留下白色，但草稿本身卻消失無蹤。換句話說，畫草稿只是為了在上糊時有個依據。

「這個是為了方便保存，所以先染到紙上。」

下繪師說完，給我看一張染成藍色的和紙。這是以青汁染色的青花紙（※3）。接著下繪師剪下一個邊長大約三公分的正方形，放進顏料碟裡，水一注入，深沉的藍色就擴散開來。

「這就是青汁呐。雖然貴重，但是也不能太小氣，加太多水的話線條會在布上暈開，所以水必須加得剛剛好才行。」

下繪師手拿著畫筆，俯視假繪羽縫（※4）的白布。純白的絹布散發出豔麗的光澤，美到讓人覺得染上顏色太可惜的程度。就算青汁能用水洗掉，還是讓人不忍心破壞絹布的潔白。下筆時應該緩慢、謹慎……正當我這麼想的時候，下繪師說了聲「來喲」，就從絹布的中央開始大膽地畫出線條，簡直隨意地驚人。

「不要緊張，這個叫做『付立』，只是先考慮圖案在整塊布上的平衡，再大概畫出下繪的骨架而已。說起來就是『下繪的下繪』呐。」

下繪師畫了個大概之後，終於開始正式打稿。雖然沒有像付立那麼大膽，但動作依然很快。他不時斜眼瞄一下擺在一旁的參考，一邊三兩下就畫出梅、雲與松的設計。

（※2）糊置……糊置人沿著下繪的輪廓，在布上塗上防染糊。糊即使浸到染料裡面也不會剝落，因此下繪的輪廓不會染上顏料，保留白色的線條。靠著這種區隔染色的技法，才能呈現出京友禪鮮豔的多色染。

（※3）青花紙……栽培青花的農家採收的青花花瓣榨出青花汁，反覆塗在和紙上，製成青花紙。這是先人的智慧，能夠在保存時維持天然染料的品質。下繪職人的工房將大張的青花紙摺起來保存。

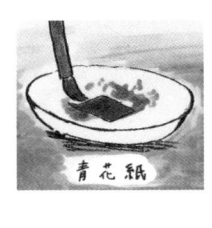

青花紙

過了一陣子，下繪師問我「你看這麼久應該累了吧？去那邊喝杯茶吧。」他邊說邊指著隔壁房間。這麼一說，下繪師的作業台周邊，沒有任何休息時可以喝的茶水。

「工作的地方嚴禁水分啊，唯一擺著的只有青汁。因為如果水打翻到布上，剛做的進度就全都泡湯了呐。想要喝杯茶休息一下的時候，就要去隔壁的房間。雖然很麻煩，但也沒法度。」

下繪師說這些話的時候，手上的工作也沒有停下來。白色的絹布上逐漸出現一幅以藍線描繪而成的山水畫。但這幅畫真的要洗掉嗎？儘管只是草稿，但水準高到即使當成作品來品評也不足為奇。

過去在堀川與鴨川以流水漂洗布匹的作業稱為「友禪流」，曾是京都的風情畫。描繪在草稿之上，發揮防染效果的糊，也會在這道工序中漂洗乾淨，下繪師的工作痕跡只剩下染上的圖案。

雖然這份工作就是這樣，沒什麼好多說的。但我還是很想知道自己畫出來的圖最後將消失無蹤，到底是什麼樣的心情。

「你怎麼這麼煩呐，我都說沒什麼特別的想法了。……不過啊，女兒出嫁的時候，我把自己畫過下繪的和服送給她當嫁妝。就這樣，其實也不是什麼大不了的事情呐。」

下繪師粗聲粗氣地說完這段話之後，就不太開口了。我也沒有繼續追問下去。

因為我懂，下繪師的心情，我真的懂了。

（※4）假繪羽縫：……暫時縫製成和服樣式的白布。

110

型友禪師

京友禪

「複寫友禪」（現在稱為「型友禪」）是一種將欲染色的圖樣先雕刻在型紙上的技法。這種技法因為可以在短時間內將更多的布料染色，便大為發展，為京友禪的普及帶來極大的貢獻。型紙的主要產地為伊勢（三重縣鈴鹿市），一手挑起了京友禪多彩的染色圖案。

一千張型紙的驕傲

最近出現了用噴墨印刷染色的友禪。

這也太莫名其妙了吧？就連我也會這麼想。但是從下繪、糊置到色插等所有工序都純手工的手繪友禪，雖在江戶時代到達技術的鼎盛期，卻有個嚴重的問題。那就是一件和服必須靠許多職人的力量才能完成，因此成品的價格也極為驚人。

如何在不降低品質的情況下，讓製程更有效率呢？這應該是所有手工藝的共同煩惱吧。先不論好壞，噴墨印刷的出現，可以算是友禪業界在面對這個長年的煩惱時，所給出的一種解答。

不過，提高友禪製程效率的方法，早已存在於傳統技法中，也就是「型友禪」（※1）。這是一種將雕出圖案的和紙疊在白色布料上，以刷毛刷上染料的技法，基本上每種顏色只會使用一張型紙（※2）。染色時一次疊上一色，就能省去以繪筆描繪草稿與圖案的作業，當初就是為了大幅縮短工時而想出的。

我拜訪型置師（※3）的那天，是個盂蘭盆節將臨的悶熱夏日。「開冷氣的話，染上去的顏色會暈開。」型置師邊說邊帶我走進板場（※4），悶熱的空氣瞬間包圍我全身。面積差不多四十疊（二十坪）的板場，只有兩台電風扇在轉。

我首先注意到的是大大小小掛滿一整面牆的刷毛。毛被整理成圓形，以四根柄固定住，呈現獨特的形狀。

「這個叫做『刷染刷毛』，是型友禪不可或缺的道具。因為形狀是圓形，所以也

（※1）型友禪……隨著型紙尺寸變大與化學染料的發展，而在明治時代（一八六八～一九一二）確立的技法。依技法分為「刷染友禪」與「複寫友禪」（写し友禪）兩種。友禪染的工序隨著型友禪的發明而簡化，過去庶民買不起的友禪染，也藉此機會普及開來。

（※2）型紙……將和紙以防水用的柿澀貼合加厚，再雕出染色用的圖樣。三重縣自古以來盛產的「伊勢型紙」，至今依然名聲響亮。

（※3）型置師……指型友禪職人。從名稱可以看出，比起用刷毛染色，型友禪職人更重視將型紙疊在布料上的技術。

（※4）板場……型友禪作業的地方，因為擺著許多友禪板而得名。溫濕度的急遽變化會改變染料的狀態，因此沒有空調。

稱為丸刷毛。從大到小，分別叫做『大丸』、『中丸』、『小丸』。

隨便一數大概有三百支。我把一支比小丸還要小一圈的刷毛拿起來看，型置師便說道「那個是『豆丸』。」

「黑色的是母鹿背部的毛，白色的是公鹿腹部的毛。我們使用的主要就是這兩種刷毛，還有兩種混合的混毛。除此之外，偶爾也會用鹿腋下的胎毛，不過就不知道是公的還母的了。」

型置師使用每種染料時，都會用不同的刷毛。即使是同色系的染料，只要調和的比例稍微有點改變，就會更換刷毛。這是為了避免滲入刷毛的染料混到。

型置師自言自語地說「那就稍微示範一下吧」，接著拿起「中丸」。板場成排的友禪板（※5）上，繃著純白的白布。型置師把型紙疊到布上，緩緩地以浸了染料的刷毛刷上色彩。

「基本手法就是像撫摸布料一樣，輕輕地用刷毛畫圓。手腕像這樣固定住，感覺就像要帶動整隻手臂一起繞圈。暈染的時候，如果用力刷太多次，顏色就會變得太深，所以要小心呐。訣竅就是刷的時候仔細看著布，專心觀察顏色變化。」

拿著刷毛的型置師，手輕柔地在布上小幅度地來回刷，但他的雙眼卻一直盯著我。不看著布料沒問題嗎？不久之後，型置師停下動作，將型紙拿起來，布料上出現了淡淡的雲霞圖案。看來我白操心他的視線了。

型友禪就是一再重複這個作業，把所有圖案都染上去。若要染上數個相同顏色的同一種圖案，就會將型紙挪移使用。但京友禪和服常見的、許多花瓣飛舞的那種連續圖案，又是怎麼染的呢？要是型紙的位置跑掉了，圖案的銜接處不就會很

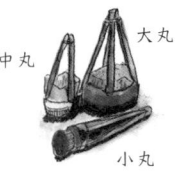

大丸

中丸

小丸

明顯嗎？型置師聽了我的疑問，露出微笑說道「因為有秘密的記號啊。」

「你仔細看，型紙的角落不是有一個很小很小的圓孔嗎？這個叫做『送星』。染上圖案的時候，也會把送星一起染到布上，這樣染上去的圓點就能成為記號。移動後的型紙只要對準記號，下個部份的圖案就能銜接得天衣無縫。」

名稱雖然聽起來華麗，但記號本身其實很樸素，圓孔小到即使靠過去仔細看也很難發現。這個送星染上的小點，在染色階段就會混入其他圖案之中，如此一來完成之後也不會影響到整體圖案。

一般和服使用的型紙有好幾百張，多的甚至超過一千張。愈複雜的圖案需要愈多型紙，作業起來也會愈困難。

「對我們來說，染好的和服顏色愈多，代表技術愈好，因為顏色多就表示用了很多張型紙。不管圖案再怎麼華麗，染不出來就做不成和服呀。」

不過，不管製作時用了幾張型紙，都跟穿和服的人一點關係也沒有。世人不會發現這個點，也無從得知。世人評斷型置師工作成果的標準，是和服穿在身上時展現出的優雅，還有圖案的整體美感。

「客人不知道也無所謂呀。我們在工作完成之後，光是自己回想『這次用了這麼多張型紙呀』就很有成就感了。」

型友禪是從手繪友禪發展出來的、進化形友禪的始祖。這個原本應該以提高效率為目標而誕生的技法，卻為了染上多彩的圖案，不知不覺間成了複雜的手工藝。雖然型友禪發明的始末與噴墨友禪相同，但最根本的部分卻存在著某種差異。我現在雖然還沒辦法說得清楚，但兩者絕對不一樣。

（※5）友禪板……型友禪用的作業台。長約7公尺，寬約50公分，面積相當大，白色布料可以直接繃在上面作業。染好之後，就直接將繃著布料的友禪板吊在天花板上晾乾。

114

友禪職人

京友禪

「防染」是在一塊白布上計畫性地做出染色部分與留白部分的技法，主要使用的防染材料是糊，但自古以來也有許多友禪職人使用糊以外的材料防染，摸索出偶然形成的花紋。到了現代仍有極少數的友禪職人繼承了這種個性十足的風格。

太白粉、豆渣、蝴蝶與珊瑚

友禪最大的特徵是細緻的圖案，而這樣的特徵必須依靠精巧的留白技術才得以實現。手繪友禪與型友禪這兩大技法，都是靠著在一塊布上計畫性地區分出染色與留白的部分，才能呈現出多彩的用色。

留白技法分成防染（※1）與拔染（※2），兩者一般用的都是糯米或米糠等澱粉原料製成的糊。染上稱為地色（※3）的和服底色之前，先在想要留白的圖案、輪廓線，以及想要染上其他顏色的部分上糊，就能防止這些地方吃進染料。

「有些職人好像會用太白粉防染。」

打從我自某位友禪職人口中聽到這件事之後，使用太白粉的「片栗染」就排進我採訪清單中最想採訪的前幾名。

我依照前介紹前往那間工房，一走進去就發現工房裡掛著好幾件完成的和服。仔細一看，這些和服的局部染成了如彩繪鑲嵌玻璃那樣的龜裂圖案。

「這就是片栗染的特色呐。混入太白粉的防染糊會在乾燥過程中龜裂，所以染料也會一起裂開，染出來的布就有一種說不出的質感。」

到底為什麼會想試試看太白粉呢？雖然有點唐突，但我還是試著切入可以說是這次採訪核心的部分。

「平常那種染法太無聊，所以想來點不一樣的。我在找到太白粉之前也試了很多種材料呐，像是葛粉、百合根什麼的，反正只要有澱粉成分就能當作糊使用。不

（※1）防染……染色前在布料局部上糊，防止該部分吃進染料的技法。把部分的布用線綁起來，以形成花紋的絞染技法，也屬於防染的一種。

（※2）拔染……將染好顏色的布料上，使其局部脫色的技法。例如和服的家紋等需要脫色留白的部分，就會使用拔染。

（※3）地色……和服的底色。職人在地色上根據設計施以防染或拔染，以形成圖案或花紋。

過還是太白粉染起來最漂亮了。話說回來，裂紋是自然形成的，所以我自己也不知道染完以後會變成什麼樣子。」

這自由奔放的態度是怎麼一回事。在幾百年前就已經確立技法的友禪世界中，片栗染雖然屬於旁支，但存在感也太強烈了。

「染法奇特的職人可不只我呐。」

究竟是什麼樣的技法，居然連用太白粉染布的職人都說「奇特」？我不確定自己到底有沒有辦法理解，不過總之就去拜訪看看。

於是，我遇見了在友禪界堪稱極端的技法。

「這個啊，簡單來說就是用豆渣染的友禪呐。」

那位友禪職人，邊捏著手上的豆渣，邊泰然自若地說明。這項技法稱為「卯花染」，自古以來就只有極少數的職人繼承，流傳到現在就只剩下這位職人。而卯花指的就是豆渣。

「我用的是這種豆渣。」

友禪職人邊說邊伸出手來，把染布用的豆渣拿給我看。豆渣的每個顆粒都像雪一樣細緻，黏性似乎也比平時常見的豆渣低。

「食用的豆渣太粗了不能用，所以這是特別訂的呐。」

聽說附近的豆腐店禁不起他一再懇求，才願意用布反覆過濾豆渣。

「因為如果不是顆粒細緻、質地均勻的豆渣，就不能用在卯花染。而且啊，染一件和服的布，大概要用五公斤的量吧。」

「可是都沒什麼豆腐店願意幫忙，實在讓我有點煩惱呐。」職人說道。這也是理

所當然，豆腐店不是賣豆渣的，豆渣頂多只是製作豆腐時的副產品。明明沒有要吃，還對品質要求那麼高，再加上需要這麼大的量，豆腐店也很為難吧。

卯花染這種技法，是將豆渣撒在以引染（※4）染上地色的布料上。豆渣在乾燥、發酵過程中產生的細菌能將染料分解，形成獨特的花紋。

我往工房內部一看，撒在布料上的豆渣正在發酵。

「布料下方放著暖爐對吧？那個能讓豆渣的水分蒸發，變得愈來愈乾燥。接下來就會逐漸發酵了吶。」

工房裡等距離擺放好幾台暖爐。暖爐的熱與發酵的豆渣，使工房中瀰漫著一股潮濕的熱氣。發酵大約需要一週才會結束，而細菌必須在低溫高濕的環境中才能生長，所以作業幾乎只能集中安排在冬季。

卯花染靠著眼睛看不見的細菌在布料上移動形成花紋，因此這個技法雖然屬於友禪染，卻很難定義是防染還是拔染。而且職人在作業過程中，也完全無法掌握成品的狀況。不過染好的和服上淡淡暈開的花紋，彷彿覆蓋著一層白雪，和我以前看過的任何一件友禪和服都不一樣。

採訪結束之後，我仍茫然地沉浸在太白粉與豆渣的衝擊裡，然而職人卻帶給我更驚人的消息。

「米原先生，你聽過『蝶染』嗎？聽說是用蝴蝶翅膀的鱗粉染出花紋的。還有『珊瑚刷染』，就是用珊瑚的橫切面染色⋯⋯」

我只記得自己聽到一半就不知道神遊到哪裡去了。

看來我的職人連連看之旅，暫時還沒有結束的跡象。

（※4）引染⋯⋯以刷毛將染料刷到整面布上的染色技法。流暢華麗的暈染花紋是其特色。

118

鹿 子 職 人

京鹿子絞染

鹿子絞染的特徵是透過綁線防染而形成的圓點，以及手工產生的獨特皺褶，由於染出來的花紋就像小鹿身上的斑點，因而得名。京都的鹿子絞染是從宮廷裝束發展而來的技術，因此描繪的圖案多是華麗的花鳥風月。

不為人知的主婦巧匠

我終於靠著人脈，找上了鹿子絞染職人的工房，那是一間極為普通的獨棟住宅。工房既沒有掛上招牌，也不位在染色業興盛的地區。要是沒人介紹，應該再怎麼找也遍尋不著吧。

工房與鄰近住家之間唯一的小小差異，就是在玄關可以聽見「啪嘰、啪嘰」的聲音。這是職人作業時發出的聲音嗎？安靜的住宅區裡，只有這個聲音給人不同的感覺。

鹿子絞染是一種防染（P116）技法，以白布為原料。用線綁住白布後，直接浸到染料裡面，就會形成只有綁住之處留白的花紋。

古代稱鹿子絞為纐纈（※1），源自於華麗的宮廷裝束，屬於「三纈」（※2）之一，屬正倉院代代相傳、頗具來歷的傳統技法。絞染也可說是染色工藝的原點，因此世界各地都流傳著類似的技法，但染出來的大多是質樸的大型花紋，只有京鹿子絞有著其他絞染所望塵莫及的、近乎偏執的精細度。

「像我們這種綁布的職人叫做結子。因為可以在自己家裡，依照自己的步調工作，所以從以前開始，就多半由女性負責呐。說得簡單一點，就像是比較複雜的家庭手工業。」

年齡快跟我祖母一樣的職人微笑說道。

鹿子絞染也和其他的傳統工藝一樣，必須經過許多專門職人的分工（※3）才

（※1）纐纈……用線綁住布料防染，以此染出花紋的技法。

（※2）三纈……奈良時代（七一〇~七九四）盛行的染色技法。除了纐纈之外，還有使用蠟防染的「蠟纈」，以雕有紋樣的兩片板子夾住布料染色的「夾纈」。這三種纈都是日本染色技法的基礎，至今仍在使用。

120

得以完成。結子負責將布料綁成許多極小的顆粒，而疋田絞染（※4）的結子，更可說是所有工序中的明星職人。這份工作可不是用「比較複雜」就能夠形容的。不過話說回來，這間工房怎麼這麼難找啊。

「因為結子做的是幕後工作吶。而且綁布用不著什麼工具，當然不需要氣派的工房。會來找我的全都是業界的人，所以也不必掛上招牌。這個工作的優點呢，就是只要擺得下坐墊的空間就能做。」

結子邊說邊稍微抬起跪坐的臀部，讓我看下面的坐墊。的確，拜訪其他工藝的職人時一定會看見許多的工具，但在這裡卻找不到。

「如果硬要說的話，就是這些了。」結子邊說邊遞給我看綁布用的絲線、裁縫用的剪刀，還有用淡褐色的厚紙板捲成的，像戒指一樣的東西。

「這個叫做『指貫』。綁布的時候手指碰到線會痛，所以要戴上這個。用厚紙板做的話，會愈戴愈舒服，而且不見了也很容易再做一個不是嗎？」

結子的左手拿著布料，右手手指邊捏住要綁的部分，邊用絲線纏繞數圈。這時候纏緊的絲線會繞在中指上，如果沒有戴上指貫，絲線就會強力地摩擦皮膚。

「啪嘰」聲的真面目，就是絲線碰到指貫的聲音。

道理雖然懂了，但實在過於枯燥。

綁出的顆粒大小約五毫米。整件和服都染上花紋的「總疋田絞」，全部約有二十萬個顆粒。即使是熟練的結子，染一件和服也需要一年以上的時間才能完成。

這是個需要無比耐心的工作。

「或許就是因為這樣，才適合由女性擔任吧。」

（※3）分工……鹿子絞染必須經過圖案下繪、染色等工序才得以完成。其中綁住布料的「絞括」技法特別廣泛，除了「疋田絞」之外，還有「一目絞」、「帽子絞」、「桶絞」、「傘卷絞」等約五十多種技法，各有專門的結子存在。

（※4）疋田絞染……京都為數眾多的絞染技法中，最具代表性的技術與最長的作業期間。絞粒大小依據絲線纏繞的次數而定，纏繞的次數愈多，留白愈多，成品也愈高級。

結子雖然這麼說，但和服完成之後，她們的名字並不會以作者的身分公開。不僅如此，布料離開結子手上，由染色職人染上美麗的斑紋之後，結子綁上的絲線就會被拆得一乾二淨。雖然就工序上來說是沒辦法的事情，但全靠著自己的手指勤勤懇懇綁出顆粒的工作，最後居然連一點痕跡也沒有留下，不會覺得難過嗎？不求回報也該有個限度吧？但結子的一句話輕易地反駁了我。

「工作就是這麼一回事呐。」

當我結束採訪，走出結子家的玄關時，又聽見那個有節奏的聲響。住在同一個社區的居民，應該也不會想到那裡居然住著一名職人吧？附近的鄰居是否會覺得不可思議：「那間房子不知道為什麼，總是傳出啪機啪機的聲音呐。」

鹿子絞染技術擁有千年以上的歷史，精緻程度達到世界頂峰。而支撐這項技術的，就是忙於家事與育兒的普通家庭主婦。

機 織 職 人

西陣織

西陣織的生產以少
量、種類多為主，
品質有相當大的程
度受機織者的狀態
影響。幾乎所有的
作業都分工到非常
細，從業人員絕大
多數住在西陣地區
（上京區、北區），
是京都首屈一指的
地方產業。

職業病是膀胱炎

「『咖嗒，哐』，走在西陣街頭，就能聽見讓人舒暢的織布聲。」

關於京都的文章中，經常會出現這樣的描述。但這樣的聲音會聽起來舒暢，是因為身在織屋（※1）外。採訪時如果站在織布機旁邊，老實說，「咖嗒，哐」的聲音吵到連對話都有困難。

我幾乎沒遇過這麼難找到與職人說話時機的狀況，唯獨採訪西陣織時。尤其作業當中，除了織布機的聲音之外，職人也散發出一種「現在不要和我說話」的強大氣場。我不得已，只好試圖在職人離開織布機的那一瞬間開口，但依然很難。

因為職人一起身，就直奔廁所⋯⋯

「我知道你好像想問問題，但抱歉吶，因為織的時候我一直憋著。」

我總覺得不過是上個廁所而已，為什麼要憋，想去的時候就去啊。某天我直接提出了這個疑問。

「不，連上廁所都不行吶。只要一離開織布機，節奏就會改變，所以最好不要中斷。這個工作辛苦的地方就在這裡。」

西陣織的經線最多可達將近一萬條，如果是花樣繁複的腰帶，甚至需要半年才能完成。職人在上下錯開經線、將緯線一條條織入的作業中，最費神的就是維持均等的節奏。看似平淡地持續織著布時，正是他們「進入狀態」的寶貴時間，因此就算有點尿意，職人也不願意離開織布機，非得憋到不能再憋為止，所以不少

（※1）織屋⋯⋯在工序繁複的西陣織作業中，擔任統籌的角色。機織職人也從織屋承包工作。西陣織生產的織品種類廣泛，除了腰帶、和服，甚至還有天皇陛下御用車的菊章（天皇旗），很多織屋都有各自擅長的專門領域。

西陣織職人都有患膀胱炎的毛病。

「這就是職業病呐。線一織進去就沒有辦法重來，好不容易織順手時，隨隨便便就中斷未免太可惜。」

就連是同一位職人，都很難在織布時維持均等的節奏了，中途換人織更是不可能。無論是休息時間，還是結束當天工作的時機，都只能視織布的節奏自我管理，所以職人往往一不注意就會勉強自己。

困擾他們的職業病還不只有膀胱炎。彎腰坐在機器前織布的職人，由於長時間維持相同的姿勢，所以無論老少，膝蓋與腰部都累積了不少傷害。

其中，對職人的關節帶來最大負擔的，就是將土間（※2）的一部份往下挖，直接設置於地面的「埋機」（※3）。之所以會設計出這種形式，是因為含有適度濕氣的生絲織起來容易，成品的質感也會變得特別好。但京都地處盆地，夏天的悶熱暑氣以及隆冬沁骨的寒氣，都透過地面直擊機織職人，自然是特別辛苦。長期在比地板更低、整年潮濕的地方持續織布，對膝蓋與腰部而言都是難以承受的負擔。

但為什麼西陣織職人不惜罹患膀胱炎、弄壞腰部與膝蓋，也不願意放棄織布呢？

「因為摸不清怎麼樣才能織得順這點很有趣啊。我做這個工作超過五十年了，即使到了現在，織布的時候還是很難維持同樣的節奏。織的時候是什麼心情，也會影響織出來的成果。年輕的時候，織屋的人常半開玩笑地跟我說『如果前一天晚上夫妻吵架，一下子就看得出來。』他說的是真的呐，因為心浮氣躁的時候完全織不好。」

（※2）譯註：日本家屋內沒有鋪設地板，露出地面的部分。

（※3）埋機……又名「掘機」。京都的地下水脈豐富，若將土間挖得比地面還要低，就能通年維持穩定的溫度與濕度。

我採訪過的機織職人，確實大多夫妻和睦。機織職人在工作中失去的事物，或許比我想像的還要少呢！

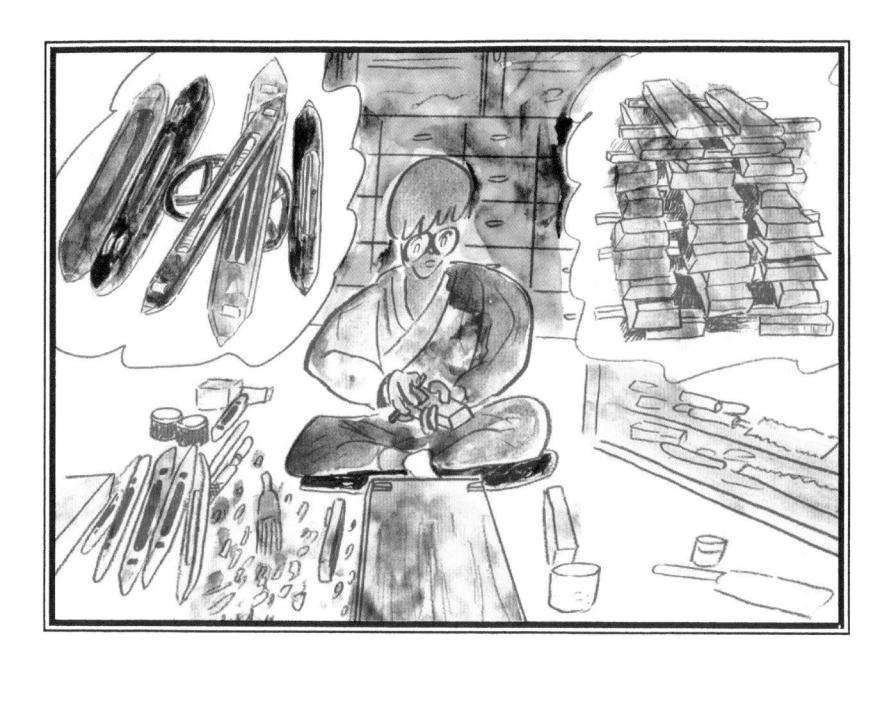

杼 職 人

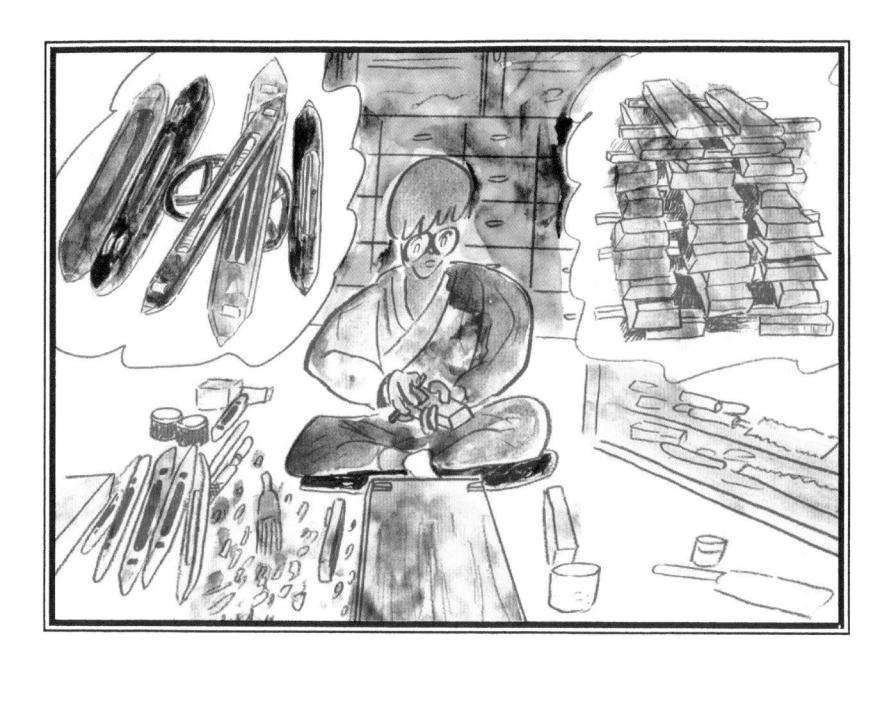

西陣織

西陣不只機織工房密集，還有其他將工房設於此處的職人，他們製作西陣織不可缺少的各種材料與工具。無論是設計好的圖案還是染好的絲線等，這些在織布前需備妥的東西，全都可以在自行車的移動範圍內取得。西陣這個區域本身，儼然就是一間大型工房。

為職人工作的職人

京都存在著為職人工作的職人。

大家常說「職人的名字不會出現在完成的作品裡。」然而，為這些職人製作工具與材料的職人，就更不為人知了。西陣織在京都為數眾多的工藝中，屬於分工分得特別細的一種，因此在西陣織的領域裡存在著許多「為職人工作的職人」。

前往西陣織的工房採訪時，職人那熟練地織出豪華絢爛的腰帶與和服的技術，雖然讓我看得入迷。但我卻對於擺在機織職人身邊的工具與材料，以及製作這些東西的職人更加好奇。譬如設計及組裝織布機的機木工、整理上千條經線的綜絖（※1）師、描繪織品設計圖，也就是紋意匠圖（※2）的紋意匠師等等，多到數也數不清。

而機織職人不離手的「杼」，更是讓我移不開目光。「杼」又名「梭子」，是一種木製工具，職人拿著杼在織布機上左右穿梭，將緯線織進經線裡。無論在哪間工房看到的杼，都帶有長年使用的韻味。

「西陣織使用的工具很多，但大概只有這個算得上是『自己的工具』吧。」這是時時刻刻會用到的東西，所以每個職人都會根據自己的習慣，訂做適合的大小與重量吶。」機織職人像是很寶貝似的，邊撫摸杼邊說道。這把用慣了的杼，因為滲入手汗而散發出紅黑色的光芒，看起來就像在主張「我才是工具中的工具」。

我向機織職人詢問取得杼的管道，才得知西陣有製作杼的職人。而且現在只

（※1）綜絖……為了確保織布時緯線通過的空間，必須配合花紋將經線提起。綜絖指的既是織布前的準備工作，也是裝置本身。

（※2）紋意匠圖……將圖案轉換成經緯線的交錯，以便透過織品表現繪畫般圖樣的作業。紋意匠師在方格紙上，以手工方式畫下配色，甚至是杼的動線。

緯線有幾種顏色，就需要幾把杼，所以機織職人的手邊，總是擺著好幾把捲上鮮豔絲線的杼。使用堅硬櫟木製成的杼相當堅固，大致都能持續使用五十年以上。即便是資深的機織者，一輩子頂多也只會訂製一、兩次新的杼吧。

剩下唯一的一位，聽說他年事已高，可沒有時間讓我磨磨蹭蹭。於是我一走出工房，就直接往杼職人的所在之處邁進。

杼職人狹小的工房牆邊，立著滿滿的櫟木。櫟木進貨之後需要花大約二十年的時間熟成，徹底乾燥除去水分，才能作為杼的材料使用。

「其實長在深山裡的櫟木最好，但最近很難拿到上等貨，可煩惱了呐。後來我想到，祇園祭不是有山車嗎？就請他們分我一點用在車輪上的櫟木。」

這兩種傳統文化之間，是什麼樣的一種相輔相成呢？我感覺自己彷彿窺見了京都的潛力般興奮不已，但話題要是跑到祇園祭上就糟了，我只好拼命忍住，繼續針對杼的構造發問。

杼的材料大致分成木材、金屬與瓷器。我很好奇這三種完全不同的材質，如何完美地組合在一起。正當我們邊看著這些零件邊聊的時候，我突然發現一件不得了的事情。這些零件，該不會分別由不同的職人製作吧？

「這不是廢話嗎？我怎麼可能連這個都自己做。」

杼職人一臉驚訝地回答，但被嚇到的應該是我吧！

「我這裡會先做好櫟木本體和加工，然後向其他專業職人訂做各個部份的零件，最後再回到我這邊組合成一把杼。」

協助杼順暢移動的滾輪「杼駒」，由木工職人製作；在杼的兩端發揮保護作用的黃銅製「杼金」，則由金屬工藝職人加工；此外，將緯線穿進杼本體的「糸口」上，裝著小小的瓷器製導環，這個導環則由清水燒職人準備。

西陣織的工具由專門的職人製作，而這位職人使用的材料又由其他職人準

備……狀況複雜到即便我在腦中複誦無數次也說不清楚。

我的工藝採訪之路到底會通往哪裡呢？我以為自己一直以來已經夠努力了，但其實就連入口都還沒到吧？我在微暗的工房裡，呆呆地靠著擺在牆邊的櫟木，這時柠職人又補上一擊。

「沿著那條路直走，製作金線的職人就住在轉角的地方呐。」

這麼一來，我大概一輩子都離不開這條路了吧？我茫然地在腦子裡這麼想。

潛入！一年一度的京都職人嘉年華

漫 畫

堀 道廣

堀先生，今天就到此為止吧。

那麼，京都的職人，要是真的這麼想了解…

從明天開始到17日，是傳統產業日（※）。

3/15～17

就到京都市勸業館來吧！

（※）每年春分前後，京都市內各地都會舉辦傳統工藝活動。其中規模最大的就是在京都市勸業館為期三天的展示會。

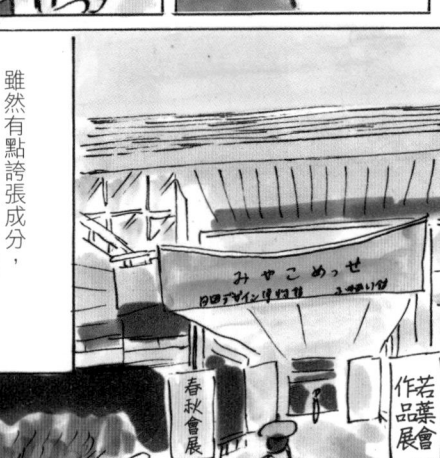

京都市勸業館…

雖然有點誇張成分，但我就在這樣的情境下造訪了京都市勸業館。

「傳統產業日 in 京都市勸業館」

3/15～17

生活在京都的手工藝職人，會在這個一年一度的活動中進行現場示範與販賣作品，換句話說這就是職人舉辦的「職人嘉年華」。

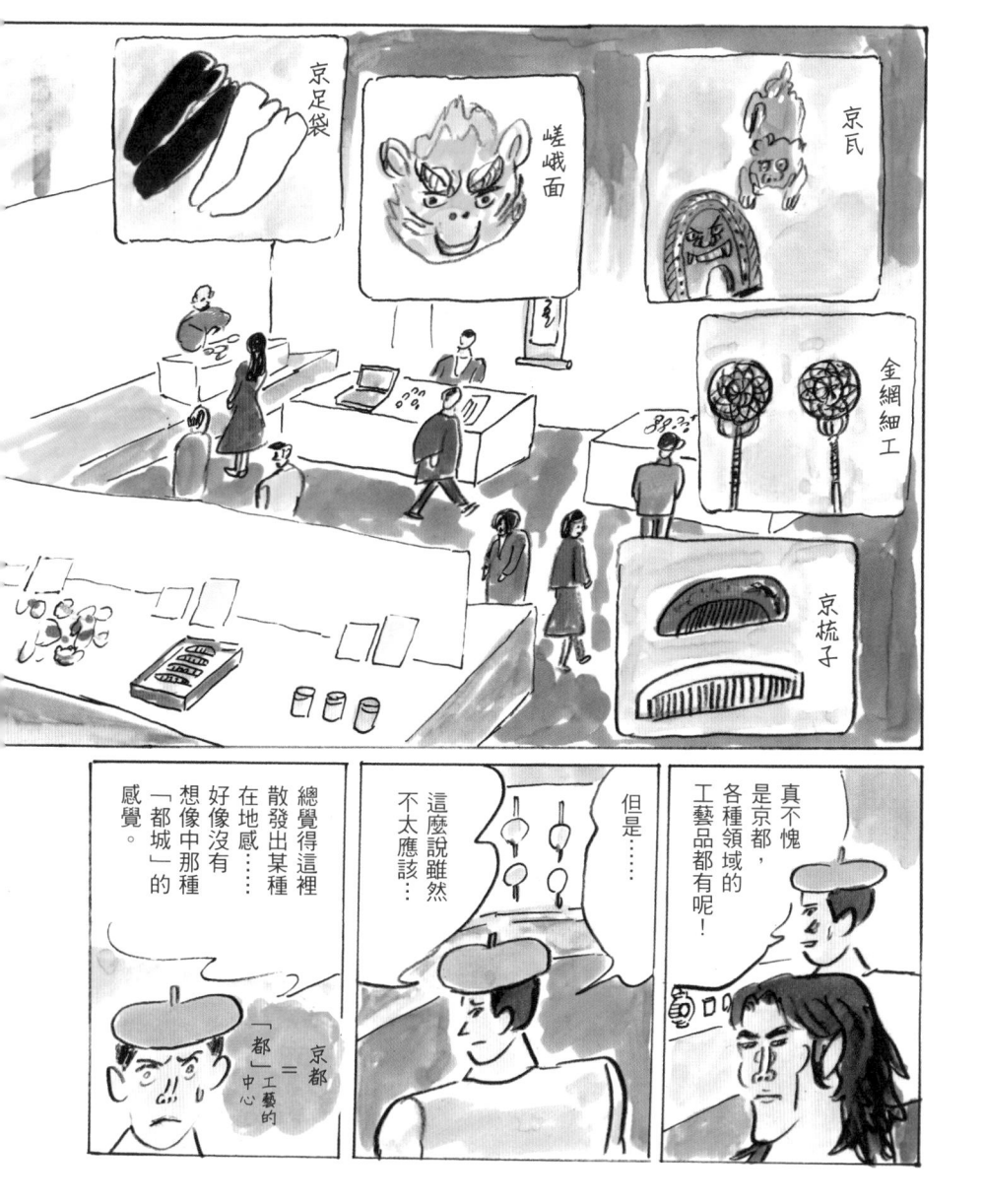

京足袋

嵯峨面

京瓦

金網細工

京梳子

真不愧是京都，各種領域的工藝品都有呢！

但是……

這麼說雖然不太應該…

京都＝「都」「工藝的中心

總覺得這裡散發出某種在地感……好像沒有想像中那種「都城」的感覺。

京真田紐

提燈

和蠟燭

京弓

京丸團扇

尺八

伏見人形

茶筒

（※）京都市為了培養年輕繼承者而組織的團體。該組織每年都會挑戰適合現代生活的作品。正式名稱是「京都傳統產業若葉會」。

京都果然只不過是工藝品的產地之一嗎……

小哥，話不要說得那麼滿比較好吶。

你是？

呵呵……記著，我是「若葉會」（※）的小頭兒。

若、若葉會？

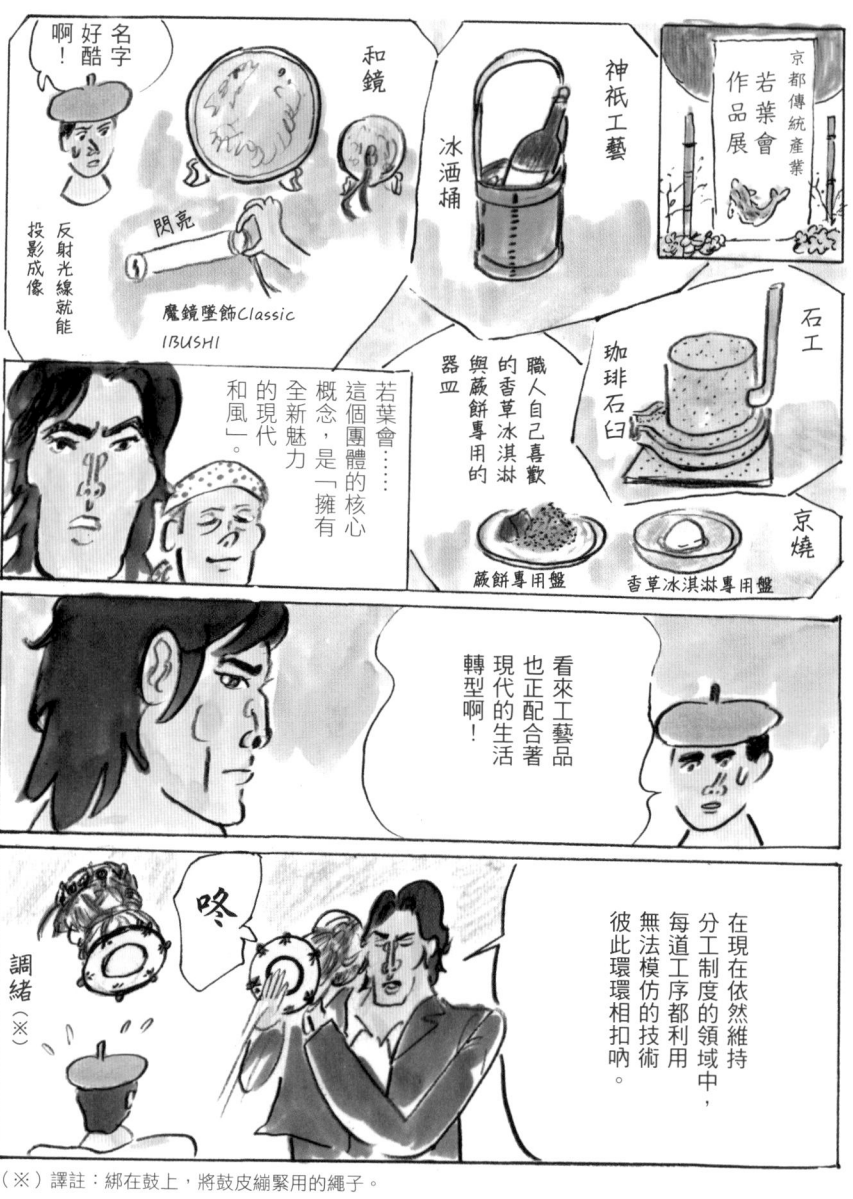

啊！好酷名字

和鏡

神祇工藝

京都傳統產業 若葉會 作品展

冰洒桶

反射光線就能投影成像

閃亮

魔鏡墜飾Classic IBUSHI

若葉會……這個團體的核心概念，是「擁有全新魅力的現代和風」。

職人自己喜歡的香草冰淇淋與蕨餅專用的器皿

珈琲石臼

石工

京燒

蕨餅專用盤

香草冰淇淋專用盤

看來工藝品也正配合著現代的生活轉型啊！

調緒（※）

咚

在現在依然維持分工制度的領域中，每道工序都利用無法模仿的技術彼此環環相扣吶。

（※）譯註：綁在鼓上，將鼓皮繃緊用的繩子。

136

（※）由接受京都市「傳統產業技術功勞者表揚」的資深職人組成。特色是包羅萬象，幾乎網羅了京都所有的傳統工藝業種。

扇子

好大～

京之名匠
春秋會展
（※）

咚

京都的工藝團體可不只若葉會…

錺金具

製成木炭形的茶罐

漆器

乾漆炭茶入

咚

西陣織

能面

咚咚咚

甲冑

神祇工藝 飾弓

造園

室內這個迷你庭園造景真是厲害啊……

咦？

好了，喝杯茶休息一下吧！

呼… …… 真放鬆

附茶點 400日圓

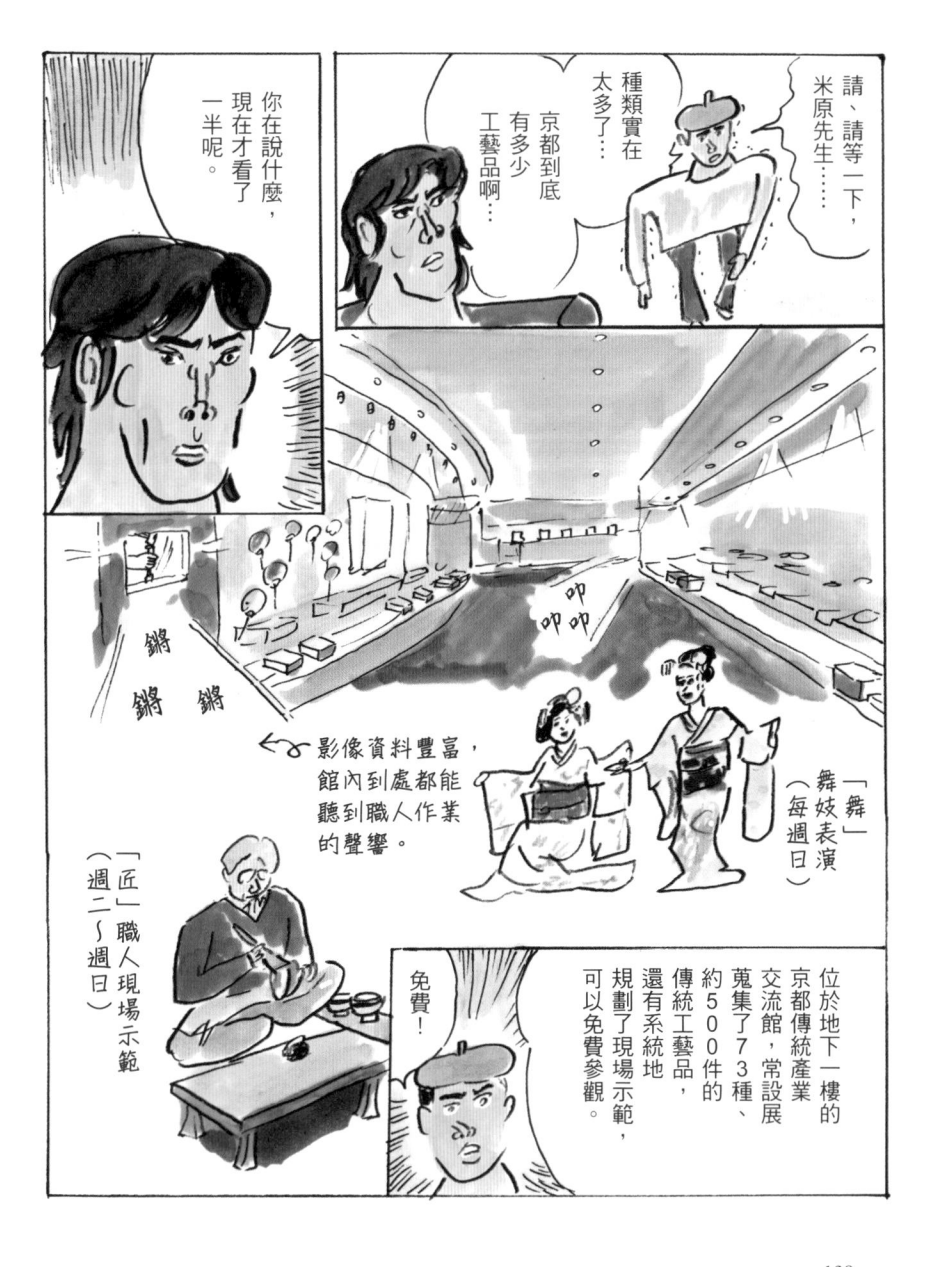

138

終於全部看完了⋯⋯

累癱

呼 呼

堀先生，現在的京都或許就像你的第一印象，只不過是工藝品的產地之一。

京都也不像其他縣市一樣，各有具地方特色的工藝品。說不定你反而還會覺得缺乏個性。

（※）日文原文是「むっくり」（MUKKURI），形容東西柔和圓潤，給人感覺說不出的好。京都經常使用這個字形容手工藝品，譬如寺院屋頂的角度，或是石燈籠的散發出的感覺。

用一句話來說，京都就是⋯⋯

咚咚咚

但這也代表京都就是保留了各種工藝的一大產地吶！

圓滑豐潤吶！（※）

圓、圓滑豐潤！

什、什麼意思啊⋯⋯？

米原先生說完後，就再次消失在京都市勸業館中。

我還要再去逛一圈！

米原先生！

完

京都職人購物指南

本書的作者米原有二，為想要親眼目睹京都職人技術、接觸並購買職人作品的讀者，精選出幾間在東京與京都的商店。請大家仔細品味在日常用品中更能感受到的京都職人本領吧！

【京都】

京都傳統產業交流館
附設商店 京紫苑（綜合）
京都規模最大的傳統工藝品展示場＆商店。若想找京都傳統工藝品，第一站就來這裡。●京都市左京區岡崎成勝寺町9-1 京都市勸業館B1 ☎075-762-2671 9點～11點，夏季設施檢日＆日本新年假期休館
http://www.miyakomesse.jp/premise/kyoshion/

京都設計館（綜合，已停業）
這間禮品店販賣許多依循傳統方法製作，又融入現代元素的商品。如果想送禮給重要的人，在這裡一定可以找到他喜愛的京都紀念品。●京都市中京區福長町105 俄大樓1F ☎075-221-0200 11點～20點，無定休日
http://www.kyoto-dh.com/

SteraShop（綜合）
重新詮釋傳統工藝所創造出的器皿、工具與飾品。創新的商品在海外也極受好評。●京都市東山區繩手通新橋上西側弁財天町17 Sfera大樓1F ☎075-532-1105，11點～20點，週三公休
http://www.roodi-sfera.com/

HANDWORKS motte（綜合）
年輕職人為了將傳統技術傳承到下一個世代，而組織「NPO法人 京都匠塾」，本店就是其展售店。店內陳列出木工藝與陶器等多樣的商品。●京都府南丹市園部町本町28 ☎0771-68-1731（NPO法人京都匠塾）11點～19點，週三。週日、假日公休

象彥（京漆器）
擁有三百五十年以上傳承歷史的京漆器老鋪。除了施以蒔繪與螺鈿的高級傳統京漆器之外，也販賣配合現代生活製作的日用品。●京都市左京區岡崎最勝寺町10 ☎075-752-7777 9點～17點，週日、假日公休
http://www.zohiko.co.jp/

開化堂（茶筒）
日本最老的茶筒店，創業於明治八年（一八七五）。這裡販賣的茶筒（茶罐），具備手工特有的高氣密性，能夠長期保持茶葉的風味。●愈用愈能養出韻味，可以使用一輩子的風味。●京都市下京區河原町六條東

京都陶瓷器會館（京燒・清水燒）
展售清水燒職人作品的設施，位在通往清水寺的五條坂上行口。販賣的作品廣泛，從名匠到年輕職人一網打盡，來到這裡能夠親身體驗京都陶瓷器多樣的風格。●京都市東山區東大路五條上行5-411-102 9點30分～17點，週三・週四公休 http://kyotooujikaikan.or.jp/

京都燒物館 青窯會會館（京燒）
東山・泉涌寺周邊是與清水齊名的一大京燒產地。這裡除了展示、販賣作品之外，也不時會開辦陶藝教室，隨時都能感受陶瓷器的魅力。●京都市東山區泉涌寺東林町20 ☎075-531-5678 10點～17點，週日、假日公休
http://www.seiyoukai.com/

入，週日・假日公休
☎075-351-5788　9點～18點，週日・假日公休
http://www.kaikado.jp/

行布袋屋町511　☎075-231-1293　9點～18點，週日公休
http://ronando.jp/

桶屋近藤（木桶）

京都現已是數不多的木桶職人工房。製作水桶、飯櫃、飯台等等。幾乎所有的商品都需要訂製，請事先洽詢。●京都市北區紫野雲林院町64-2　☎075-491-8941　10點～18點，週日・假日公休　※請事先預約　http://oke-kondo.jimdo.com/

金網辻（金屬工藝）

除了料亭使用的網盤之外，也有撈豆腐網、濾茶網等豐富的家庭日用品。破損時也提供修理服務，可永久使用。●京都市東山區高台寺南門通下河原東入枡屋町362-5　☎075-551-5500　10點～18點，週日・無定休日　http://www.kanaamitsuji.com/

清課堂（金屬工藝）

主要業務為製作及販賣錫、銀製品等金屬工藝品。代代相傳的鍛造及鑄造技法，賦予作品手工藝的質感，愈使愈有韻味。●京都市中京區寺町通二條下妙滿寺前町462　☎075-231-3661　10點～18點，週日・假日公休　http://www.seikado.jp/

Atelier YOU（金屬工藝）

製作活用傳統金屬工藝技術的鈦飾品。巧不生鏽的鈦飾品，上頭的細緻雕刻是該工房作品的亮點。●京都市右京區西京極新明町34　☎075-313-5238　9點～17點，週六・週日公休　http://titan-atelieryou.com/

真田紐師 江南（真田紐）

販賣各種花紋與寬度的真田紐，顧客可選擇自己需要的長度。店鋪同時也是工房，來到這裡絕對會因為堆滿狹小空間的真田紐而感到震撼。●京都市下京區豬熊通松原上高辻猪熊町367　☎075-802-6433　10點～17點，週六・週日・假日公休　http://www.13.plala.or.jp/enami/

織成館（西陣織）

西陣織博物館，不僅展示西陣織作品，也開放參觀工廠。可在相鄰的紀念品店購買和服配件等等。●京都市上京區淨福寺通上立賣上大黑町693　☎075-431-0020　10點～16點，週一休館　票價＝全票500日圓、學生票350日圓　http://orinasukan.skr.jp/

香老舖 松榮堂（薰香）

商品種類豐富，包括宗教用薰香、茶席用香木、日常用線香等等。可簡單使用的香袋與線香等，最適合送禮。●京都市中京區烏丸通二條上行東側　☎075-212-5590　9點～19點（週六～18點），週日～17點，無休　http://www.shoyeido.co.jp/

小泉湖南堂（京印章）

京印章的名匠，許多寺社印章都出自他之手。印材的選擇有黃楊木或水牛角等，並以手工仔細雕刻。製作需要時間，請先洽詢。●京都市中京區麩屋町通二條上

堀金箔粉（金箔）

開業超過三百年的金箔老鋪。使用打製金箔時的副產品「本箔打紙」製成的吸油面紙無法量產，是相當少見的商品。當然也販賣金箔。●京都市中京區御池通御幸町東入　☎075-231-5357　9點～18點，週六・週日・假日公休　http://www.horikin.co.jp/

若林佛具製作所（京佛具）

出貨到日本全國寺院的佛具老鋪。家用佛壇也採用精緻絢爛的京佛具技術製作，所以鼓起勇氣走進去吧！●京都市下京區七絲通新町東入　☎075-371-3131　9點～18點，無休　http://www.wakabayashi.co.jp/

西陣織會館（西陣織）

除了西陣織相關歷史展示與職人的示範之外，附設商店也販賣腰帶、和服、領帶等等。一天舉行七次的西陣織「和服秀」也很受歡迎。●京都市上京區堀川通今出川南入　☎075-451-9231　9點～17
點

光峰錦織工房（錦織）

這裡是織品藝術家龍村光峯先生參與製作的作品中，包含許多京都國立迎賓館與皇室使用的織品。工房開放參觀，並販賣腰帶、織額或是錢包、包包等小物。●京都市北區紫竹下岸町25　☎075-

☎075-492-7275　9點~17點，票價＝全票500日圓、學生票300日圓（小學以下免費）※請事先預約（受理時間為平日10點~17點）
http://www.koho-nishiki.com/

伴戶商店（金襴）
小批量販賣使用大量金銀線織成的金襴。可將用於能劇裝束與茶道具的華麗布料，帶進日常生活當中。●京都市上京區堀川通今出川南入西側　9點~17點30分，週日&每月第二、三個週六公休
☎075-431-3101

上添（唐紙）
採用「型押」這種古典印刷技法，利用各種木製版型，以手刷的方式將圖案印在紙上。雖然用的是傳統技法與工具，但卻能讓人感受到新意，這樣的紙藝作品相當迷人。販賣京都唐紙的藝術品除了拉門紙、壁紙之外，還有便箋等小物。●京都市北區紫野東藤森町11-1　9點~17點，週一公休（有不定期休息日）
☎075-432-8555
http://kamisoe.jp/

竹笹堂（木版畫）
使用傳承六代的手刷木版畫技術，持續製作出融入現代生活的家飾與文具等版畫產品。●京都市下京區綾小路通西洞院東入新釜座町737　13點~18點，週日・假日公休
☎075-353-8585
http://www.takezasa.co.jp/

宮脇賣扇庵（京扇子）
京扇子集美麗與好用於一體的傳統傳承至今。二樓的天井據說是京都畫壇代表畫家的扇繪，非常值得一看。●京都市中京區六角通富小路東入大黑町80-3　9點~18點，無休
☎075-221-0181
http://www.baisenan.co.jp/

小丸屋（京團扇）
「深草團扇」有團扇的起源之稱，本店就是製作深草團扇的老鋪。此外也接受訂製妝點京都花街的藝妓舞妓會把自己的花名寫在團扇上，五十把起即接受客製。●京都市左京區岡崎圓勝寺町91-54　10點~18點，週日・假日公休
☎075-771-2229
http://www.komaruya.jp/

水引館（水引工藝）
使用超過一百種顏色的京水引，手工製成水引工藝。可訂製日式訂婚飾品或賀儀袋。●京都市東山區五條橋東6丁目506 CHISAN MANSION605號　10點~18點
☎075-541-5847　※請事先預約，週六・週日・假日公休
http://www.mizuhikiya.com/

大石天狗堂（花牌）
製作、販賣百人一首與伊呂波花牌的商店。花牌均由資深職人一張張手工製作，也適合送禮。●京都市伏見區兩替町2丁目350-1　9點~18點，週日・假日公休&週六不定休
☎075-603-8688
http://www.tengudo.jp/

丹嘉（伏見人形）
伏見人形據說是日本最古老的鄉土玩具，而這是最後一間至今仍持續製作的窯場。狐狸與招財貓呈現出質樸幽默的表情，充滿魅力。●京都市東山區本町22丁目504　9點~18點，週日・假日公休
☎075-561-1627
http://www.tanka.co.jp/

【東京】

京都館（綜合，暫時閉館）
推廣京都文化魅力的京都綜合資料館。「傳統工藝藝廊」提供傳統工藝品的展示與販賣。京都相關書籍也很齊全。●東京都中央區八重洲2-1-1 YANMAR東京大樓1F　10點30分~19點，3月、9月的最後一個週三公休
☎03-5204-2260
http://kyookan.jp/

傳統工藝青山廣場（綜合）
一般財團法人傳統的工藝產業振興協會經營的傳統工藝商店。除了京都之外，也販賣全國各地的工藝品，並在藝廊空間舉行企劃展、職人的現場示範與工作坊等活動。●東京都港區赤坂8-1-22赤坂王子大樓1F　11點~19點，無休
☎03-5785-1301
http://kougeihin.jp/

結語

「你又在強人所難了吶。」當我拿起這本書的時候，眼前又浮現了好幾位職人苦笑的樣子。本書收錄的都是根據過去採訪內容重新編寫而成的文章，各位讀者可以當成介於虛構與非虛構之間的讀物來讀。對於接受採訪的職人，我有寫不完的感謝。日後將再次直接登門道謝並送上問候。

此外，我也想向為拙作配上插圖的漫畫家堀道廣先生、編輯本書的京阪神L雜誌社的村瀨彩子小姐致上深深的謝意，感謝他們為本書盡心盡力。

首次刊載

《京都職人誌》原是二○一○年八月～二○一三年三月在《エルマガbooks》的連載文章，本書摘錄其內容並修訂，集結成書。專欄及漫畫則為全新內容。

浮世繪 48

京都職人誌

京職人ブルース

作者 ——— 米原有二
插畫 ——— 堀道廣
譯者 ——— 林詠純
出版總監 ——— 陳蕙慧
總編輯 ——— 郭昕詠
行銷總監 ——— 李逸文
資深通路行銷 — 張元慧
編輯 ——— 陳柔君、徐昉驊
排版 ——— 簡單瑛設
封面設計 ——— 霧室

社長 —— 郭重興
發行人兼
出版總監 — 曾大福
出版者 —— 遠足文化事業股份有限公司
地址 —— 231 新北市新店區民權路 108-2 號 9 樓
電話 —— (02)2218-1417
傳真 —— (02)2218-0727
郵撥帳號 — 19504465
客服專線 — 0800-221-029
網址 —— http://www.bookrep.com.tw
Facebook— 日本文化觀察局 (https://www.facebook.com/saikounippon/)
法律顧問 — 華洋法律事務所　蘇文生律師
印製 —— 呈靖彩藝有限公司

初版一刷　2018 年 6 月
Printed in Taiwan

KYOSHOKUNIN BLUES by Yuji Yonehara

Copyright © Yuji Yonehara 2013
Illustration by Michihiro Hori
All rights reserved.
Original Japanese edition published by KEIHANSHIN
"L"MAGAZINE CO., LTD.

Traditional Chinese translation copyright © 2018
by Walkers Cultural Co., Ltd.
This Traditional Chinese edition published by
arrangement with KEIHANSHIN "L"MAGAZINE
CO., LTD., through HonnoKizuna, Inc., Tokyo, and
AMANN CO., LTD., Taipei.

國家圖書館出版品預行編目 (CIP) 資料

京都職人誌 / 米原有二著；堀道廣繪；林詠
純譯·——初版·—— 新北市：遠足文化，
2018.06
譯自：京職人ブルース
ISBN 978-957-8630-32-1（平裝）
1. 民間工藝　2. 傳統技藝　3. 日本京都市

969　　　　　　　　107006077